# 畫餘味象

書寫活躍於中國的藝壇名家，訴說藝術家充溢生命意志的作品

朱萬章 ◎ 著

《畫餘味象》——繪畫之餘的隨感，
此處的「畫」，既指書中所涉畫家及其作品，
也可理解為偶爾作畫。

「我對他們的藝術執著與艱難摸索無不了然於心。每每見到他們
的身影，見其充溢著生命意志的藝術作品時，我就無法抑制為
文的衝動。」——朱萬章

朱君與諸君（代序）

第一輯　史論畫評

目錄
CONTENTS

## 第二輯　隨感雜論

## 後記

目錄
CONTENTS

# 朱君與諸君（代序）

陳志宇[01]

萬章兄又有大作即將付梓，囑我序之。

2017 年是我們中山大學歷史系八八級同學畢業二十五週年，電光火石間，四分之一世紀流轉，當大夥忙著抒發馮唐易老歲與時馳的感慨時，萬章同學則在這一年不聲不響地連續推出幾部論著，以他的獨特方式完成了對我們青春歲月的一次致敬。

回想與萬章同窗時，大約是出於陳寅恪先生與我們校我們系的特殊淵源，老師每教訓到關鍵時候總要把他老人家搬出來。記得有次姜伯勤教授課堂上引了一首陳詩：「群趨東鄰受國史，神州士夫羞欲死。田巴魯仲兩無成，要待諸君洗斯恥。」說此詩寫於 1929 年，而今六十年過去，這種學術不彰的現象並未真正改變，所以「救時應仗出群才」，要拜託在座的各位後生了！

當時姜老師略帶哽咽的這席話，弄得我們群情鼎沸，一個個摩拳擦掌拉開架勢立志自此要獻身學術，要為往聖繼絕學。現在盤點開來，「諸君」有從政從商從企業從其他者，

---

01　陳志宇，朱萬章大學同學，現供職於上海

# 代序

真正不改初心做學問的僅朱君一人而已。

究其原由,大約是我們畢業後的這些年時代變遷有三:一是成功標準有世俗化傾向,守望學術者必須是素心人;二是物質化商業化大浪滔天,守望學術者必須是苦心人;三是宏大敘事方式衰敗,學術研究轉向「小精微專」,守望學術者必須是恆心人。萬章無疑是難得的這樣的三合一者。畢業後他先在一家省博物館安心從事在我們看來是冷僻的嶺南畫史研究。其間同學聚會,我們談的是股市房市齊飛,萬章則總是微笑著沉靜著旁聽,他在對同學們的求田問舍陶朱事業表示理解與祝福的同時,清心樸素度日,始終「回也不改其樂」,保持著內心的「秋水與長天一色」。

大約從 2000 年開始,萬章在學術上發力,在近現代美術史和當代美術評論領域初現崢嶸,出版《書畫鑑考與美術史研究》、《嶺南近代畫史叢稿》、《居巢居廉研究》、《銷夏與清玩 —— 以書畫鑑藏史為中心》、《書畫鑑真與辨偽》、《畫林新語》、《畫裡晴川》等論著二十餘種,撰寫美術史與書畫鑑定論文近百篇,卓然為有成之方家,朱君已成我們同學 ——「諸君」的驕傲。

同時,萬章治學之餘還兼有丹青之趣,擅長畫蘭花及葫蘆,尤以葫蘆見長,深得文人畫要旨,被稱為學者繪畫,頗具古意。多年前,萬章很偏心地給我們班每位女同學贈過墨

寶，但她們是否用心珍藏不得而知。反正 2016 年聚會時，班長宣布老朱的畫作已被多家博物館收藏，席間眾位美女驚呼一片，回家或也風風火火翻箱倒櫃尋找一番。

　　寫到這裡，還得跟其他同學打個招呼唱個肥喏，以上行文不是說朱君的工作價值高於「諸君」的工作價值；事實上，二十五年來，每一位同學都像所有國人一樣，雖經歷各異，或有混沌、鬧心，甚至狼狽之時，但在各自平凡、辛苦的崗位上，透過自己的誠實、勤奮、堅韌，功不唐捐，硬生生、活生生助推了一個龐大的國家滾滾向前。我們是中國奇蹟的見證者，更是貢獻者，行陳寅恪所謂「要待諸君洗斯恥」，不是以慷慨激越的方式，而是「於無聲處輕舟已過萬重山」。

　　而現在，行百里者半九十，真正的完整的徹底的崛起、復興和自信，是文化的崛起、文化的復興和文化的自信。所以，在這最後的十里路上，萬章和「萬章們」的工作，意義非凡，使命重大。又或者，這工作絕不僅限於朱君，也依賴於所有之「諸君」的共同努力。

　　同學們，老夥計們，借萬章的這本書，讓我們穿越二十五年的時間隧道，迎著老教授溼潤的目光，「用我百點熱照出千分光」，繼續並肩上吧！

<div style="text-align: right">2017 年 9 月於上海</div>

# 代序

第一輯
史論畫評

# ▎傅山的〈深山閒遊圖〉

　　傅山（1607-1684）無疑是清初最具個性且多才多藝的書畫家。他不僅是清初有名的書法家、畫家、思想家，更是醫學家、文學家。他的生平、交遊、哲學思想、醫學成就、藝術造詣等等，一直是學術界所關注的話題。他的書法與繪畫，長期以來受到藝術史論界和收藏界的追捧。

　　傅山字青主，號公之它，山西太原人。他不以繪畫見長，所以其畫名常常為書名所掩。也許是因為少作，也許是因為被之前的藏家所忽略，他的繪畫作品傳世極少；以至於現在的藏家一旦發現其畫作，往往珍如拱璧。透過其存世的少量作品，我們可以解讀出其精神內涵。

　　傅山的畫純為文人畫。在畫中，他透過簡潔的筆墨、荒率的意境，向世人傳遞出一個遺民畫家的幽憤與寂寥。他長於山水畫，在空靈的構圖中，肆意揮灑，不以皴法為拘，不以古人為宗，純粹是為表達一種個人的筆墨情趣。清代的人將他的畫列入

　　「逸品」，說明其畫中表達的是一種逸氣。當時有論者更認為他的畫「胸中自有浩蕩之氣，腕下乃發奇逸之趣」，這是對其畫最好的解讀。在他的山水佳構〈深山閒遊圖〉中，我們可以領會到這種「逸氣」。

　　該畫和他傳世的其他山水畫一樣，構圖簡單，畫面繪三個高士結伴閒遊於山林之中。作者以簡潔的線條描繪陡峭的山峰，幾乎不用皴擦，只用濃墨渲染鬱鬱蔥蔥的樹林，讓人在人跡罕至的深山中感受到一種生意。清人張庚的《國朝畫征錄》在評論傅山的畫時說：「善畫山水，皴擦不多，丘壑磊砢，以骨勝。」而藍瑛、謝彬的《圖繪寶鑑續纂》也評其畫說：「畫出意緒之外，丘壑迥別於人。」從這幅畫中，我們可以看出，前賢所評，還是很有道理的。

　　此畫的珍貴之處在於，作者以極為簡單的筆觸刻畫了高士們閒遊於深山茂林之中，並以大量的留白宣示一種空靈氛圍，讓人有一種世外桃源般的感受。在那個塵囂紛擾的時代，在一個戰亂頻仍的世界，對於一個遺民畫家來說，能夠準確傳遞自己思想情感的莫過於描繪這種〈深山閒遊圖〉，借此可以婉轉地表達自己的懷抱。這是當時幾乎所有遺民畫家的選擇。在畫僧朱耷、擔當、髡殘、弘仁等畫作中，我們都發現了類似的情感依託。

　　傅山以書法見稱於世。人們在討論他書法藝術成就之時，往往會忽略他的繪畫成就。這與他畫作傳世極稀有關。正因為如此，當我們見到這件散落於民間的傅山畫作時，不能不感嘆：佳作往往有神靈呵護，因而得以流傳至今。在這幅畫中，我們看到了傅山在書法中所無法傳遞的粗獷與豪

放，看到他在淋漓盡致揮灑筆墨的同時所張揚出的憂鬱不平
之氣，更看到在複雜的環境中所展現出的不屈的生命意志。

當我們進一步走近傅山，走近這幅充溢著濃郁時代氣息
的〈深山閒遊圖〉時，這幅畫給予我們的感受會更多。

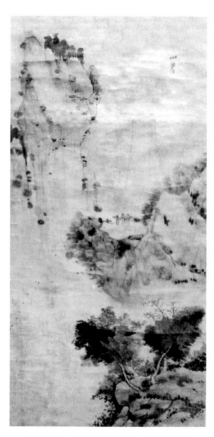

清 傅山　〈深山閒遊圖〉　紙本設色

# 丁衍庸的葫蘆畫

丁衍庸（1902-1978）是 20 世紀傑出的畫壇多面手，舉凡油畫、水彩畫、中國畫，無不精擅。在中國畫方面，又於花鳥、人物、山水兼擅，且筆精墨妙，獨具特色。在花鳥畫方面，他可稱得上是 20 世紀中國畫壇中師法八大山人朱耷最為成功的。他能將八大山人式的水墨發揮得遊刃有餘，以簡潔、冷峻而富有詩意的筆觸，將己意與八大山人筆意融會貫通，獨樹一幟。與八大山人不同的是，他在題材上更為豐富，技法上愈見新穎，色彩上更加多樣。單就花鳥一科而論，就廣涉梅蘭竹菊、蔬果草蟲、飛禽走獸等。在賦色方面，並不僅限於水墨一道，於赭色、花青、朱砂、鵝黃、藤黃、曙紅等均有涉。因而在意境上顯然已與八大山人的冷寂大異其趣。在其為數不多的葫蘆題材繪畫中，大抵可見一斑。

一根垂藤貫穿在一幅縱 179.5 公分、橫 48.5 公分的狹長條幅上，藤上有墨色濃淡相宜的大片葉子，疏密有度，三隻葫蘆懸掛於藤蔓上，葫蘆的黃色與葫葉的濃墨交相輝映，形成強烈的視覺反差。在垂下的藤蔓中，一隻小雀佇立其上，悠然自得，為整個畫面增添了鮮活的氣息。這就是丁衍庸為我們呈現的葫蘆形象。這幅名為〈葫蘆小鳥圖〉（廣州藝術

博物院藏）的作品，作者題識曰「丁衍庸畫」，鈐朱文方印「叔旦」，在收藏機構印行的《丁衍庸藝術回顧展》圖錄中，被確定為 1958 年作。雖然不知何據，但從筆法氣韻看，確乎是其由油畫、水彩畫而轉向中國畫之後的風格，代表其中晚年以後常見的畫風。在該畫中，所繪葫蘆介於亞腰和紡錘葫蘆之間，所用色彩為藤黃與鵝黃的混合色，畫中小雀的神態頗類八大山人的，而葫蘆的色彩則與齊白石的相類。他以奇特的構圖、大片的留白和恣肆的潑墨形成獨有畫格，在冷逸中不乏蕭散之趣，蕭散中又具空靈之感。垂下的藤蔓錯落有致，飛白中隱約可見老辣，蚓曲中蘊含勁健之力，很有書法線條的韻味。看似簡單的畫面，卻展現了作者清雅寧靜、端莊幽寂的文人情懷。類似的筆情墨趣也出現在其相似的繪畫作品中。如作於 1977 年的〈瓜瓞綿綿〉（香港藝術館藏），疏落的絲瓜與濃葉、交織的藤蔓以及雙飛的蜜蜂相映成趣，以花青與淡墨為主色調，再輔之以朱砂點染的瓜蒂為裝飾，畫面作斜三角構圖。另一件也作於同一年的〈豌豆蚱蜢〉（香港藝術館藏）則純用水墨寫就，濃墨枯筆寫兩支斜十字交叉的竹竿，藤蔓順竿而下，飄逸的藤葉中棲息一隻蚱蜢。這幅被圖錄編寫者定名為〈豌豆蚱蜢〉的畫作，其中所繪實為豆角。成排的豆角為焦墨乾筆所寫，並無水墨暈染，與淋漓的大塊墨葉高低錯落，而淡墨枯筆所繪的細藤則環繞竹竿，

將豆角、墨葉與蚱蜢
維繫在一起。兩畫與
〈葫蘆小鳥圖〉相比，
則更顯清新自然，而
〈葫蘆小鳥圖〉則冷
峭幽靜，可謂同中有
異，異曲同工。

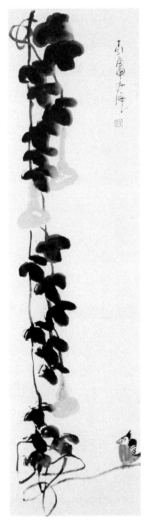

衍庸 〈葫蘆小鳥圖〉
紙本設色 179.5 公分 x48.5 公分 廣州藝術博物院藏

　　當然，丁衍庸的葫蘆畫還有其他不同的類型，如作於1967 年的〈葫蘆綬帶圖〉，以純水墨描寫葫蘆和小雀：縱橫交錯的藤蔓與五隻小亞腰葫蘆在縱幅畫面的左上角，葫蘆用白描所寫，線條如行雲流水，厚重的墨葉相雜其間；兩隻小雀立於畫面右下角的山石上，互相對望，為典型的八大山人所繪小鳥眼睛白多黑少的形態。小鳥與葫蘆成對角相望，以達到一種平衡之美。另一幅無年款的〈葫蘆小雀圖〉，寫三隻碩大的紡錘葫蘆懸掛於縱幅畫面的左側，葫蘆以鵝黃加赭色混合而寫，一隻小雀立於飄曳於畫面右下側的藤上，小雀身軀為淡墨暈染，頭部為濃墨渲染，脖子處加淡朱砂。畫面右側為作者題詩「歌樂山頭雲半遮，老鷹崖上日將斜，清琴遠遠出誰家。依舊故園迷燕子，幾番風雨凍桐花，王孫芳草又天涯」，為孤寂的畫面加上了注腳，是丁衍庸葫蘆畫中少見的詩畫相參者。而另一件同樣無年款的〈葫蘆青蛙圖〉，作者題詩曰：「一架葫蘆若個娃，法如披蔴破袈裟；碩老看見疑雪個，石濤見到似苦瓜。」畫中兩個淺赭色葫蘆懸於藤蔓上，下側三隻青蛙倚藤而躍。詩中「碩老」指吳昌碩，「雪個」指八大山人朱耷，石濤又稱「苦瓜和尚」，故在畫中，作者以詼諧的詩句點出其三個師承。畫中葫蘆承吳昌碩，青蛙承朱耷，而藤蔓則承石濤，其畫境總合起來，則是自家面貌。這是丁衍庸以葫蘆主題繪畫的特別之處。還有一

件作於 1975 年的〈葫蘆圖〉，其筆法構圖與〈葫蘆小雀圖〉相近，畫中題句云：「乾坤亦有良藥可保身。」，傳遞出葫蘆裡盛良藥的資訊，是將葫蘆所蘊含的部分文化符號以畫筆與詩句加以釋讀。

終其一生，丁衍庸並非以畫葫蘆見長者。葫蘆題材繪畫在其行世的中國畫中，只占極少比例。他的大量繪畫集中在人物、花鳥和山水方面，葫蘆只是其蔬果繪畫的一部分。即便如此，我們透過僅存的數件葫蘆畫，仍然可以見到丁衍庸筆墨的技巧與獨具匠心的意境。而在鑑藏界，圍繞其葫蘆畫而出現的贋作也並不鮮見，大多是以上述諸畫為藍本的臨本、仿本或移花接木者，構圖及賦色大致相類，但筆性則有天壤之別。我們若能深研丁衍庸包括葫蘆畫在內的各畫筆法，熟諳其運筆規律，其贋鼎自然也就原形畢露了。

（原載《中國文化報》2017 年 9 月 10 日）

# ▎傳統‧創新‧融合 —— 施榮宣畫風解讀

　　客居嶺南多年，對嶺南地區之畫風耳濡目染，其中印象最深的莫過於嶺南畫派。雖然對這一畫派及其演變的界定一直存在著爭論，但該畫派在嶺南畫壇的影響及其在中國近現代畫史上的地位，則早已成為學術界的共識。這種影響首先表現在，作為嶺南畫派創始人的高劍父、高奇峰兄弟桃李滿天下，他們的傳承弟子如何漆園、黃少強、趙少昂、楊善深、司徒奇、歐少儼、方人定、關山月、黎雄才等分別在廣東、香港、澳門、臺灣等地傳道授業，繼續著嶺南畫派的革新傳統，演繹著這一世紀畫派所展示出的百年魅力。在嶺南畫派第二代傳人中，趙少昂於 1949 年後遷居香港，在中西結合的文化氛圍中繼續耕耘其「嶺南藝苑」，培育出一大批在海內外頗具影響的弟子。這批弟子及其再傳弟子大多生活在香港、澳門、臺灣等地以及美國、菲律賓、新加坡、加拿大等國。他們以嶺南畫派的畫風揚名於畫壇，並在此基礎上加以創新，融合西方繪畫技巧，形成特有的藝術風格。常年寓居菲律賓的施榮宣便是其典型代表。

　　施榮宣先生為福建晉江人，曾居香港，受業於高奇峰弟子趙少昂。在趙氏門下，施榮宣先生能從容遊走於趙氏畫境之中，尤其在花鳥畫方面，他所受到的薰染最為明顯。

　　筆者在《趙少昂的書畫風格與鑑定》一文中指出,趙少昂晚年的風格「是在積墨中工寫結合,深墨與淺墨的對比較為明顯」,「花鳥畫以意境取勝。他用水墨淋漓與活潑歡快之筆狀物取神,栩栩如生,以獨特的個性創造了自然美」[02]。同樣的,我們在施榮宣先生的花鳥畫中看到了這種繼承趙氏畫學傳統的影子。無論是他在 1960 年代所作的〈作隊忘機魚自樂〉,70 年代所作的〈高標畢竟勝凡株〉、〈籠邊情趣〉,80 年代所作的〈秋荷〉、〈清風吹動葉交鳴〉、〈白菡萏香初過雨〉,90 年代所作的〈春暖鳥聲碎〉、〈香風十里弄清暉〉,還是 2000 年以來所作的〈好鳥鳴高枝〉、〈雙燕呢喃掠過遲〉、〈呢喃〉等,都充溢著一種清新自然的嶺南畫派氣息,與趙少昂的風格可謂一脈相承。這是施榮宣先生在數十年的藝術探索中所堅守的藝術傳統。這種傳統正是嶺南畫派的精髓。我們在嶺南畫派創始人高劍父、高奇峰、陳樹人的畫中,看到了這種傳統;在第一代傳人趙少昂、何漆園、張坤儀的畫中也看到了這種傳統;同樣的,在施榮宣、周千秋等第二代傳人的畫中亦有這種傳統。雖然他們畫風各異,但他們所秉承的歌詠自然美,以水墨淋漓的畫學技巧來描繪豐富多彩的大自然等精神卻是一致的。因此,當閱讀到施榮

---

02　朱萬章:《嶺南近代畫史叢稿》,廣州:廣東教育出版社,2008 年版,第 182 頁。

宣先生這些帶著明顯趙氏畫風的作品時，我們不能不想到，作為一個旅居海外多年的畫家，耳濡目染的是歐風美雨，但仍然能夠堅守自己的陣地，並延續嶺南畫派的畫風，這是一件極為不易的事，但施先生做到了。正如有論者評其畫說，他的作品「筆法老到」，並「深感海外畫家能如此得到中國傳統書畫之正宗真傳，實為難能可貴」[03]。這種感喟，同樣也在筆者的思考中時常出現。

當然，如果純粹重複一個畫派或老師的風格，對於一個畫家來說，是沒有出路的，其藝術作品也是沒有生命力的。從施榮宣先生的作品來看，顯然他早已認知到這一點。他沒有拾人牙慧，而是在繼承畫學傳統的基礎上創新求變，逐漸形成自己的風格。如 1984 年所作的〈猴子觀海〉、〈霧湧天都峰〉，均以黃山為主題，以淡墨、淺絳加上淡青來渲染山峰、霧氣和古松，表現出黃山的高遠、磅礡與大氣。無論是藝術技巧還是畫之意境，都在趙少昂山水畫的基礎上有所創新，成於斯而變於斯。如果說 1980 年代的山水作品還或多或少帶一些趙氏的影子，那麼 2000 年以來的山水作品便已完全是自家風貌，如 2001 年所作的〈古城風雨〉和〈島國漁村〉。〈古城風雨〉純以淡墨暈染，以寫實的手法刻畫古城

---

03　王惠明：《動則有成，鬼神幽贊 —— 從中國美學看〈施榮宣林玉琦畫集〉》，香港：《收藏天地》，總第 13 期。

處於風雨洗禮的一瞬間。古樹在風雨中搖曳，塔樓、城牆、佛塔、小橋等均巋然不動，屹立在風雨中，似乎習以為常。舉著雨傘或坐著馬車三三兩兩進出古城的人們依然神態自若。作者以一種淡灰色的基調來表現風雨之城，在表現環境的氣氛方面頗見功力，這是施榮宣先生在經歷無數藝術探索之後所形成的嫻熟的藝術手法，也是筆者面對施先生作品時感覺最受震撼之處。〈島國漁村〉所表現的是與〈古城風雨〉相似的意境，都旨在透過筆墨表現出作者眼中的生態環境。所不同的是，〈島國漁村〉是靜景，而〈古城風雨〉則是動景。〈島國漁村〉用較為濃重的筆墨描繪毗鄰大海的漁村，一棵枝繁葉茂的大樹和疏落的房舍代表了村莊的形象，而出海或拋錨的漁船、在淺海處捕撈的村民則是漁家生活的象徵。作者以大量的留白表現無邊的天際，遠影、天空、輕舟和村莊四位元一體，整個畫面給人一種澄澈、透明而清新、舒爽的感覺。這歸功於作者將長期的細心觀察熔鑄於筆墨的精神歷練。在這些融合了作者強烈思想情感的山水佳構中，我們看到作為藝術的靈魂，「創新」在施榮宣先生藝術實踐中所占據的分量。

施榮宣先生長期客居海外。他先是在菲律賓生活多年，後來再移居加拿大，其藝術活動大多在異國他鄉。他的見聞自然不同於長期生活在中土之畫家，無論在繪畫技巧還是繪

畫題材方面都擁有「源頭活水」，使其畫境永遠充滿著旺盛的生命力。

有論者這樣評論施榮宣先生：「技法熔中西於一爐，隨意都能表現時代精神。」[04] 這是對其融合中西、吸收外來元素的畫風的客觀總結。在他的人物畫中，我們可以看到這種極為明顯的「融合」痕跡。作於 1972 年的〈母與子〉是其早期人物畫的典範。畫面構圖簡單，一個半裸的菲律賓婦人背著一個嬰孩行進在途中。也許這是施先生在菲律賓的所見寫實，也許來自於藝術虛構。從畫面看，這是一幅西洋油畫的題材，但施先生卻以中國畫的筆調來表現，這不能不說是他的一個創舉。在人物細部的刻畫方面，他運用了透視、遠近、比例等西洋畫的技法，將一個溫柔、賢淑且極富異國情調的母親形象刻畫得栩栩如生。這幅畫幾乎成為海外華人畫家中西合璧描繪人物畫的代表，長期以來在各種媒介中展現，影響甚廣。這種形式的人物畫尚有作於 1976 年的〈剃頭〉、1983 年的〈麥城的信徒〉等，所不同的是，這兩幅畫較為寫意，畫中所表現出的西洋畫風多依靠於水彩的運用。在〈剃頭〉中，作者更賦小詩一首：「聞道頭堪剃，無人不剃頭。世之剃頭者，人亦剃其頭。」，以一個簡單的畫面演

---

04　憶梅：《千島丹青——記菲律賓名畫家施榮宣、林玉琦》，香港：《華僑日報》，1982 年 12 月 14 日。

繹出一種世間的哲理：有一些事是任何人都不能逃避的，正如剃頭。小中見大，顯示出作者善於觀察生活，並能在人人熟視無睹的生活場景中選取畫境，並訴諸筆端。

到了 2000 年以後，施榮宣先生的人物畫風迥別於前。在融會西洋畫油彩、賦色、透視的基礎上，更以現實關懷的仁者之心，描繪一些真實的生活場景，反映出作者在駕馭中國畫與西洋畫方面的非凡藝術技巧。作於 2001 年的〈共策共力〉描繪菲律賓民眾合力抬著竹木屋前行的情形。畫中有騎牛拉屋者，有肩扛木屋者，有舉著撐衣桿撥開遮擋路徑的樹杈者，還有肩挑著家什、背馱著細軟者……一派忙忙碌碌、萬眾一心搬家的熱鬧場景。背景是熱帶地區常見的雨林，以烘托濃郁的異國情調。作者運用西洋技法以濃重的色彩渲染熱帶地區的人物及其風景。作於同年的

〈牛車〉也是如此。很顯然，在這類人物畫中，作者有著強烈的色彩感，並將西畫的技法融入中國畫的創作中。有意思的是，連畫上的題識和年款都分別用英文和阿拉伯數字，說明在作者的眼中，這類畫更多地傾向於西洋畫風。

筆者在瀏覽施榮宣先生一百餘件不同時期、不同題材、不同風格的畫作時驚喜地發現，其花鳥畫延續了嶺南畫派的傳統，山水畫是對這種傳統的創新與變革，而人物畫則融合了西方繪畫技巧。因此，傳統、創新、融合成為施先生繪畫

藝術的總和。在題材上，施先生不僅以傳統的荷花、蘭石、山水、人物入畫，更以異國他鄉的所見所聞、民間俚俗入畫。不管是十二生肖，還是那些在菲律賓群島中所見之異域風情，都能躍然紙上，成其藝術生命力的象徵。可以這樣說，施先生不僅在意境、技法上對中國畫實行改良、創新，更在題材的擴展上不拘一格，將傳統國畫中未曾見的風物寫入絹素之中，使其在內容與形式上達到有機統一。就這一點來講，這與嶺南畫派創始人高劍父、高奇峰、陳樹人等高揚的革新精神是一致的。

　　1980 年代，黃苗子先生在評論施榮宣先生畫作時說：「他日突飛猛進，為嶺南畫派別放奇葩，生光藝壇，可拭目俟也。」如今，黃苗子先生所期望的「他日」已然來臨，施榮宣先生正以其別具一格的畫風，生光藝壇，蜚聲域外，成為寓居異國的嶺南畫派第二代傳人之楷模。

　　這也是筆者在撰寫此文時最切身的感受！

<div align="right">2008 年 7 月 8 日於廣州之聚梧軒</div>

## ▍學藝交融的梅墨生

　　認識梅墨生先生已有十數年時間了，每有新詩，他必發來短訊或微信分享。他常有新書相贈，亦有新書在展覽中亮相，但更多資訊還是我斷斷續續地從各地報刊、各種書籍中讀其文章或書畫而獲得的。拜讀其文，如見故人，很有一種親切感。我和他的交往，仍然停留在「相見亦無事，不來忽憶君」的層面。雖然如此，拿起他沉甸甸的一大摞論著的時候，還是忍不住驚嘆其學識與勤勉。所以，當捉筆想為他寫點什麼的時候，竟然感覺文思泉湧，想寫的東西太多而不知如何入手才能準確概括其人、其文。

　　梅墨生是我所見過的最為特立獨行的學者。他擅長書畫，潛心著述，還善太極，精通岐黃之術。他多才多藝的特性使我很難對他準確定位。他並非像很多人一樣，一專多能且只在最為擅長的領域之外玩票；他對每一門技藝都玩到極致。在書畫中遊刃有餘，著述中不乏精論，太極門徒甚眾……有時候甚至讓人懷疑在不同領域所見到的「梅墨生」是否是同一人。在諸藝中，奠定其學術地位的，自然是其專研經年的書畫論述。

　　我試圖做一個統計，看看迄今為止梅墨生究竟有多少著述。

　　據我粗略掌握的資料，知道其書畫論著主要有《書法圖式研究》、《精神的逍遙 —— 梅墨生美術評論集》、《中國人的悠閒》、《現代書畫家批評》、《李可染》、《吳昌碩》、《虛谷》、《現當代中國書畫研究》、《精神的逍遙》、《記憶的微風》、《現代書法家批評》、《藝術家隨筆文叢》、《藝道說文》、《山水畫述要》、《大家不世出》、《陸儼少》，主編的圖錄或叢書有《中國書法全集·何紹基卷》、《百年中國畫經典》、《中國書法賞析叢書（八卷）》、《雙星輝映：齊白石、黃賓虹冊頁、信劄、詩稿作品集》等；在太極方面的著述則有《李經梧太極內功及所藏祕譜》和《大道顯隱：李經梧太極人生》。當然，散落於各種報紙雜誌的文章便不計其數了，無法一一羅列。很顯然，這些統計或許不是一個完整的記錄；不過，大致可反映其主要學術成就。

　　作為一個 60 後的學術中堅，梅墨生出道早，成名也早。早在 1987 年，他開始撰寫平生第一篇書畫批評文章《讀個簃印集》。之後，他的書畫撰述文章不斷。他從吳昌碩、沈增植、齊白石、于右任、弘一法師等 20 世紀早期傑出書法家寫到舒同、啟功、王學仲、歐陽中石、沈鵬、華人德、何應輝、邱振中、王鏞等當代書壇俊彥，凡五十餘家，均條分縷析，透視其書藝精妙，同時亦指出其不足。他所寫書法批評，並不同於現在很多評論家慣用的表揚式「批評」。他從

不作不痛不癢之論，也不拾人牙慧，更不作無病呻吟之語。正如薛永年評論其學風所言：「於側身書畫批評之初，即以相容並包的胸懷，實事求是的學風，平等對話的心態，既在評論優長上以靈心妙悟闡幽表微，又以過人的膽識破除了為尊者諱為長者諱的古老習慣，坦率而真誠地指出了不足，為被批評者指出了努力方向，為欣賞者學習者點出了勿為浮名過實所蔽的問題。」，因而其敢言篤實的學風獲得學界嘉許。90 年代，是梅墨生書畫批評文章層出不窮的黃金時代。當時的《書法報》和《中國書畫報》幾乎隨時都能見到他的此類文章。這既成了紙媒時代的亮麗風景線，也成為那個時代書畫愛好者們的一段集體回憶。

梅墨生的書畫評論，並非流於對作品本身所空發的議論。他能結合史實，考訂其原委，釐清其脈絡，在清晰明瞭的歷史背景下考察書畫家的藝術風格與得失。如對何紹基，他便下過相當扎實的功夫梳理其生平事蹟、藝術歷程以及書法作品，並在此基礎上解析其藝術因緣與藝術特色。其他如吳昌碩、虛谷、李可染、陸儼少等，他也都是下過相同的爬梳之功，從而評論其書畫時，便有的放矢，不作隔靴搔癢之論。即便對於當下的書畫家，如王鏞、史國良、田黎明、李老十等，他也能清楚地透析其書畫源流，並以自己獨特的視野解構其藝術機理。所以，無論今人古人，也無論書家畫

家，在他的眼裡都是透明的。當然，他對藝術家的剖析未必都能被眾人所認同，但他對不同書畫家的藝術特質的敏銳掌握以及其獨到的視角則是毋庸置疑的。我想，這既來自於他的藝術天賦，更來自於長期的文化積澱。

正如梅墨生自己所說：「評論是感觸與思考的結果。」，而他「更願意用畫筆去表達內在的豐富感受與嚮往」，所以這就自然要說到他的重要特色——學藝交融。

我更願意相信，書畫創作是梅墨生學術研究的擴展與形式轉換。我在不同場合見過其不同時段的書畫作品，總體感受是：梅墨生在其書畫中表現出一種普通書畫家所難以企及的隨性與灑脫。他不求技法而法度自備，不求神韻而韻味自足。他曾研究陳師曾的文人畫理論，也研究過陳師曾的文人畫品格，認為「其繪畫是當之無愧的文人寫意畫的一脈相傳」、「或簡練，或蕭條，或含蓄，或自然，或率真，或空靈」，而這也正是梅墨生書畫所追求的一種境界。正是因為其臨池不輟，丹青不懈，才使其在觀摩別人書畫時能有感而發，深諳其利弊得失。如果沒有其臨池經驗，自然也就不會有《書法圖式研究》中如此直觀、如此明晰的詳盡分析；如果沒有其雅擅丹青的揮灑，解讀虛谷、吳昌碩、黃賓虹、陸儼少、賴少其等人，自然也就不會如此得心應手。記得我在從事書畫鑑定之初，便得啟功、徐邦達、蘇庚春、楊仁愷等

人教澤：要精研前人筆墨，了解書畫家筆性，必然要自己拿起筆來寫字畫畫，這樣在鑑定書畫時才有切膚感悟，才會深刻了解故人筆墨的精微。在之後的十數年時間，我便在紙上摩挲，偶有心得，因而在鑑定書畫的道路上少走了很多彎路。而梅墨生的書畫創作，很明顯也為其藝術評論奠定了實踐基礎，使其論述起來，如魚得水，如有神助。我經常讀到一些不善書畫者所寫的評論文章，大多很難切中肯綮，甚至不得要領。這恰恰說明，書畫創作是梅墨生的優勢所在，這使其書畫批評獨具魅力。

再回過頭看他的藝術創作，其產量之高、用力之勤、影響之大，與其論述相比，亦未遑多讓。除了不間歇的個展和參與聯展之外，其書畫圖錄也是一本接一本地出來。隨便翻一下案頭之書，便見有《梅墨生畫集》、《梅墨生書法集》、《中國名畫家精品集 —— 梅墨生》、《當代著名青年書法十家精品集 —— 梅墨生》、《當代最具升值潛力的畫家 —— 梅墨生》、《畫品叢書 —— 梅墨生篇》、《大器叢書 —— 梅墨生》、《梅墨生聊作臥遊冊》、《梅墨生人間仙境山水卷》、《雲入山懷 —— 梅墨生卷》、《現代繪畫史代表畫家作品選 —— 梅墨生》、《化蝶堂書畫》等多種。如此豐碩的成果，自然非一朝一夕可以偶得。梅墨生說他的書畫創作要大大早於其評論，這就說明他自幼便打下堅實的根基。在後

來的藝術歷程中，他一手握畫筆，一手握文筆，雙管齊下，相得益彰。中國書畫的發展，到 20 世紀下半葉，人文精神漸行漸遠，技術的考究、裝飾性與製作性的風潮似有愈演愈烈之勢。梅墨生的書畫，因為有其學術的滋養，更重要的還是其「腹有詩書氣自華」的積累，尚能堅守一千多年以來的文人畫傳統，承繼傳統繪畫的精神內核。這自然不是從純粹的墨池中可以悟得，而是學術涵養的自然表露。唯其如此，其畫中所傳遞的儒、釋、道相參的人文精神，也不是人人可以輕易達到的。

很有意思的是，剛剛準備收筆之時，忽接到梅墨生微信，他此刻正從黃山下來，又有新詞：

江城子

丙申春寫生徽州，訪黃賓虹虹廬故居，畫千年香樟雌雄樹，上黃山光明頂逢日暈。

寫生作客到徽州。看扁舟，畫田牛。雨訪虹廬，院內桂花幽。兩樹雌雄千載後，人未語，筆先愁。黃山一別十年稠。路逢猴，月當頭。日暈光明，頂上眺江流。吞盡煙雲西海景，成水墨，意無求。

其才情與詩意並存，與其書畫、著述相互輝映。

學藝交融，史論相參，這是剛過知天命之年的梅墨生藝

術生涯的寫照。他以其豐富的積累，甘於寂寞的冷靜，不溫不火的處世……給學界和藝術界做了一個表率。對於一個學者和書畫家來說，正處於盛年的梅墨生無論在藝術創作，還是在學術研究方面，一定會如同不時發來的微信一樣，給我們帶來意想不到的驚喜。這是我所一直期待的，想必也是大家所共同期盼的。

2016 年 4 月於京華景山小築之梧軒

（原載《中國書法‧書學》2016 年第 7 期）

# ▌文人風雅：唐吟方的字和畫

　　有學者認為，21 世紀初的中國人正處於「上下文化的分野，雅與俗的內涵不斷被重新界定之際」。的確如此，在中國社會各階層如此，在知識界尤其如此。一向被認為是雅文化代表的中國書畫，同樣也面臨著一種前所未有的「雅」與「俗」的抉擇。對於很多書畫家而言，在當下浮躁的文化生活中回歸到一種傳統文人的筆情墨趣，重拾傳統文人之風雅，實在是一道難題。最近翻閱唐吟方的書畫，頗有一種眼前一亮的感覺。唐吟方以其獨有的筆墨與別具一格的造型技巧，詮釋了當代文人的另一種精神世界，同時也用自己獨有的方式解答了這道難題。一種久違了的文人雅趣，在他的畫中展露無遺。

　　唐吟方畢業於中央美術學院國畫系，受過專業的中國畫技法訓練。後來一直供職於新聞出版界，雖然從事的工作與書畫創作無直接關係，但他並未遠離早年攻讀的專業。近年來，在不同的媒體和不同的展場中，不時可見其書畫或發表或展出。這些書畫，不同於時下那些出現在各類官辦美術展覽的程式化作品，它們有著一種隨心所欲，甚至說是遊戲筆墨的文人情趣。無拘無束，無牽無掛，在一種遠離塵囂的氛圍中，在一種

心無旁騖的心態中，為人們展示了別樣的文人情懷。

唐吟方出生於文化積澱深厚的詩書之鄉——浙江海寧，自幼受傳統文化薰陶。他一方面勤於讀書，曆覽古今聖賢之書及名家翰墨；一方面又筆耕不輟，出版有《雀巢語屑》和《雀巢語屑續錄》等，在學術界引發廣泛關注。這種長期的積累與學術素養無疑成為其書畫創作取之不盡用之不竭的源頭活水。所以，我們在其書畫中，看到的不僅僅是線條、筆墨、色彩、造型與技巧，更感受到一種來自文人所蘊含的精神氣質，一種令人回味無窮的畫外之境。

先看看唐吟方的書法。

我在不同的場合、不同的媒體發表關於書法的言論時，一再強調當下書法之內核必須「脫俗」。在唐吟方的書法中，首先看到的便是「脫俗」。在其不求工整，但求隨心的書法中，看不到今人書法中常見的煙火氣，也看不到中青年書家常見的飛揚與跋扈。相反的，一種沉著、平靜、平淡、沖和、雍容氣息充溢其間，顯示出與其年齡不太相稱的練達與冷靜。應該說，唐吟方並未拘泥於任何一家，甚至看不出他臨摹古人的痕跡。這正是其特出之處。他在博採眾家之長的基礎上，遊刃有餘，無法而法，以其文人固有的內斂抒寫著一種真性情。看得出來，他在運筆時幾乎不假思索，完全

是一種隨性自適的心境。觀賞他的書法，幾乎看不到各種雜質，一種非常明淨而恬淡的氣息撲面而來。很顯然，這不是從臨池中可以獲得的，而是一種內在修為的外發。

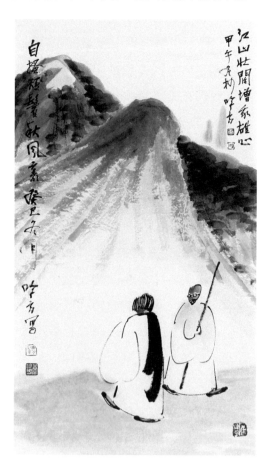

唐吟方 〈江山壯闊增我雄心〉 紙本設色 50 公分 x30 公分

再看看他的畫。

唐吟方的畫，給人最為直接的印象便是簡潔、乾淨和清新。他人物、山水、花鳥無所不擅，尤以人物最為人所稱道。所寫人物，多以誇張、變形的造型，輔之以詩意化的短句，營造出一種具有古典情懷的文人意趣。人物多用流暢的線條勾畫出民國或晚清時期的寬袍大袖，無論高士，還是仕女，均體型肥碩寬大，以超現實的筆觸描繪出舊式文人的悠閒與自在。所繪人物，多為「閒人」，一種豁達、悠然的生活狀態始終貫穿其人物畫的各種題材中，這與時下人們在快節奏的生活中展現出的忙碌、煩躁與不自在形成鮮明的對比。作者在描寫這些人物時也許只是一時興起，或者只是為了尋找一種內心的靜謐，但其畫面的確給人提供了很多值得回味和思索的東西。他試圖在為那些離我們漸行漸遠的精神世界找到一個和當下的契合點，為現代人構建一個久違的精神家園。他所畫的〈春風裡〉，一男一女沐浴在和煦的春風中，楊柳舞動，春雨飄飄，盡情地享受大自然所賜予的和諧與安寧。再如〈松樹人物〉中，三個文士徜徉在巨大的古松下，周圍空空蕩蕩，寧靜而空靈，作者題句曰：「江山最好君知否？春去秋來煙雨時。」一語點題，將無聲的畫面配上了畫外音，似有畫龍點睛之妙。宋代畫家李公麟曾說：「吾為畫，如騷人賦詩，吟詠情性而也。」細觀唐吟方的人物

畫，也正是如此。

　　最有詩意的還是唐吟方那些融山水與人物為一體的山水人物畫。所寫山水，沒有皴法，純用水墨或淡彩暈染而成，人物或三三兩兩行走於山間水涯，整個畫面意境幽遠，含有一種禪意。唐吟方的山水人物，是山水畫，也無妨看成是人物畫，作者要借山水人物，抒寫心中的一種寄意，是超然物外的嚮往，更是遠離煩囂的出世追求。這種心境，正是現代都市人所缺乏的。我因此覺得唐吟方的山水畫，也和其人物畫一樣，是他為自己同時也是為和他一樣厭倦現代生活方式的人們找到的一個精神田園。

　　唐吟方的書和畫不在現代中國主流書畫圈之內，這和他特立獨行的為人風格相一致。比如他對繪畫中的書法情調的強調，比如他在塑造人物時漫畫感與幽默感的賦予，比如他筆墨中透露的江南情懷……他將文人的詩情畫意從遙遠的明清帶到 21 世紀。這種「穿越」式的藝術境界雖然只間見於一個小眾範圍，但卻為大眾帶來了不一樣的觀感體驗。觀賞唐吟方的書畫，無疑會讓人想起李叔同，想起豐子愷……想起那些為我們帶來詩意想像空間的一代文藝家們。

　　無數次有人問我，什麼樣的畫算是現代文人畫？我想，從唐吟方的書畫中，我似乎找到了答案。

## ▌戚學慧的寫竹趣味

　　戚學慧是一個很有情趣的文人。他喜歡品茶論道，喜歡寫字畫畫，喜歡養貓養花，喜歡和文化名人交遊。他的情趣，表現得最為特出的還是他的偏好 —— 竹，以及由此而衍生的寫竹。

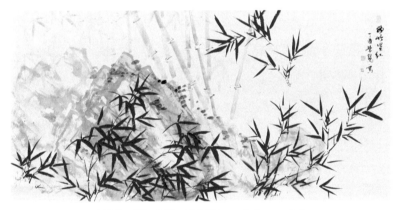

戚學慧 〈竹石圖〉 紙本設色 38 公分 ×75 公分

　　和眾多畫竹名家一樣，戚學慧的寫竹，自然從蘇東坡、文同和李衎等宋元諸家入手，取法乎上；同時，又於明清寫竹能手，如王紱、石濤、鄭板橋等處有所借鑑。更重要的是，戚學慧能師造化之竹，得諸竹偃仰搖曳之態和四時不同之姿。他遍訪佳竹，了然於心，胸有成竹，因而下筆如有神助，既能得竹之形，也能得竹之神。他能畫墨竹，畫綠竹，

畫朱竹；能畫靜態之竹，也能畫風中之竹；能畫特立之竹，亦能畫叢竹、竹石。他以寫意之筆寫眼中之竹，也寫胸中之竹。《宣和畫譜》中評李頗畫竹：「氣韻飄舉，不求小巧，而多於情，任率落筆，便有生意」──戚學慧正是如此。他的寫竹，不求工致而生機盎然，琅玕數叢，盡顯文人風流。

　　作為「四君子」之一的竹，古往今來，尤其受到文人雅士之垂青，其畫幾乎成為文人畫的代名詞。但寫竹一道，易學而難工，前人早有「一生蘭，半生竹」之說，究其原因，不外乎功夫在竹外。有人一出筆，便落俗套，而戚學慧則不然。其竹格調雅致，能達此境界者，非一朝一夕可唾得，也非筆耕不輟可易得。如果說戚學慧寫竹有難得之處，我想或許正在於斯。

　　戚學慧之竹，簡潔而意趣橫生。無論墨、彩，均筆到意到，與前賢相比，未遑多讓。所繪墨竹，墨韻明淨，濃淡適中，參墨分五色之古訓，得陰陽向背之肌理。畫中無詩，而詩意凸顯。鄭板橋在論畫竹時曾說：「濃淡疏密，短長肥瘦，隨手寫去，自爾成局，其神理俱足也。」以此來觀戚學慧寫竹，可謂切中肯綮。

　　戚學慧年富力強，正值漸入佳境之時，期盼他有更多更美的佳竹呈現。

<div style="text-align:right">丙申夏月於京城之梧軒小築</div>

# ▎黃澤森人物畫印記

　　傳統人物畫，向來以「成教化，助人倫」作為其社會功能的。在 20 世紀以來的中國人物畫中，這種社會功能被賦予了新的內涵。怎樣讓現代人物畫，既傳遞出一種新的人文精神，又不乏個體的筆情墨趣，的確是困擾著很多人物畫畫家的一道學術難題。在閱讀廣東人物畫畫家黃澤森的作品時，發現這道難題被其以一種獨特的方式寫出了答卷，並為現代人物畫畫家提供了一種新的參照體。

黃澤森 〈西域之秋〉 紙本設色 45 公分 x34 公分 2005 年

　　黃澤森以畫舞蹈人物最為擅長。他曾遠赴新疆，觀看各種優美的舞蹈，並以鋼筆（或炭筆）速寫，將所見所聞勾畫出來。在此基礎上，他緊緊抓住人物的各種神態，直接以顏色、水墨或線條刻畫出各種舞姿，栩栩如生。其作品既有在新疆等舞蹈人物之寫生，也有創作的舞蹈人物。寫實與寫意相結合，眼中人物與心中人物相摻和，具象與意象相融合，形成了黃澤森人物畫的重要特色。

　　黃澤森的舞蹈人物畫，多是表現一種動感之美。各種律動，各種表情，一回眸，一翹指，一揚腿，一跳躍，都在其筆下表現出來，令觀者仿佛親臨其境。他所描繪的各式舞蹈人物畫，既可以看作是其遍覽各地舞蹈之後的紀實，又可以看作是其對於舞蹈所蘊含之美的心靈解讀。林墉稱其舞蹈人物畫「是一種心中而來的衝動，是一種動極而來的美感」，可謂深得其畫中三昧。

　　尤為特別的是，黃澤森在繪人物畫時，不僅在線條的勾畫方面爛熟於心，在水墨的敷染、顏色的配搭方面也可謂遊刃有餘。其線條，既有枯筆，蒼勁老辣；也有溼筆，蒼潤厚重。其靈動飄逸的線條，頗有吳帶當風之遺韻。色彩方面，淡雅的賦色與潤澤的水墨相結合，使其畫整體格調高雅，不落俗套。看得出來，黃澤森在顏色的配搭中，不拘泥於任何條條框框，赭色、黃色、花青、朱砂、胭脂紅，以及濃淡

乾溼之水墨，都在相互映衫相互交融。濃妝淡抹總相宜。清代畫學理論家蔣驥在其《傳神祕要》中說：「氣色在微茫之間，青、黃、赤、白，種種不同，淺深又不同。氣色在平處，閃光是凹處。凡畫氣色，當用暈法，察其深淺，亦層層積出為妙。」黃澤森也許未必深諳此理，但在其人物畫中，卻可看出其與古人暗合之處。在不經意中，其人物畫詮釋了古人所謂的傳神「祕要」。尤其是水墨的暈染，頗有居廉式的撞水撞粉效果，顯示其駕馭水墨的技巧。此外，無論是寬闊如丈二匹者，還是咫尺如扇面者，黃澤森都能將人物刻畫得惟妙惟肖，別具一格，展現出其高超的造型能力。

　　黃澤森的人物畫，淵源有自。其畫雖然具有濃郁的時代特色，展現的是新時代的人物形象，但其意境，仍取法於古。自晉唐以來的人物畫諸家，都是其私淑對象，而其從當代人物畫家如楊之光等處更是獲益良多。因而，在其畫中，不乏古法，也不失今韻。正如黃澤森自己所說：「一面是傳統文化的情懷讓你無法回避，一面是完美的自然律條使你心存敬畏。」正是在這種兼顧的選擇中，黃澤森完成了傳統與現代、繼承與創新的轉型，將二者有機結合起來。

　　黃澤森的人物畫，以其富有活力、樂感而躍動的形象享譽廣東畫壇。畫如其人，從黃澤森的繪畫中，我們看到了一個曠達、灑脫、解衣般礴的藝術家形象。黃澤森和他所繼承

與發揚光大的人物畫筆墨、情趣、意境，已經成為一種符號，這是我閱讀黃澤森人物畫之後一直揮之不去的印記。

　　在當代廣東畫壇，以畫人物著稱者不乏其人，如楊之光、林墉、劉濟榮、陳振國、伍啟中等，均在其所專工的領域各擅勝場，在 20 世紀下半葉以來的廣東美術史上留下濃墨重彩的一頁。而黃澤森正是繼其餘緒，以其獨有的藝術風貌，屹立於廣東藝術之林。我想，無論是現在，還是將來，我們在探討當代廣東繪畫中的人物畫時，黃澤森都是不可繞過的一頁。

<div align="right">

2013 年元月 16 日於穗城之意居室

（原載《美術報》2013 年 11 月 2 日）

</div>

# 黎明畫風印象

在嶺南畫派傳人中，黎明無疑是最為活躍的一個。1980、90年代，尤其是2000年以來，嶺南畫派第二代傳人相繼離世，黎明及其繪畫便越來越引起畫壇的重視。就是在這一時段，我開始關注他。

早在1940年，黎明就跟隨羅寶山習人物畫，同時跟隨高劍父習「嶺南派」畫法。所謂的「嶺南派」畫法，就是在中國畫基礎上，融合東洋、西洋畫法，使作品達成一種「折中」的藝術效果。這種畫法在高劍父、高奇峰、陳樹人早年的作品中非常明顯。黎明作於1940年代的一些作品就不乏這種痕跡。

黎明原名黎國安，高劍父為其改名黎明，從此，黎明便與高劍父結下不解之緣。在黎明的藝術活動中，每一步的成長，藝術的變革及其後在藝術界的影響，總是和高劍父的名字分不開。

1944年，黎明進入春睡畫院。在高劍父棄世前，黎明多次作為春睡畫院的代表和高師及其弟子們一起參加展覽及其他藝術活動，為其日後的聲名打下了基礎。1990年代以來，黎明活躍於海內外藝術圈中，先後在中國的香港、澳門、廣州、上海、桂林以及美國的紐約、三藩市，英國的倫敦，日

本的東京、高崎等地舉辦展覽，並出版數十種作品專集，成為現在仍在世的嶺南畫派最為活躍的第二代傳人。在舉辦展覽和出版畫集的同時，作為受高劍父影響極深的後期弟子，黎明總是不失時機地宣揚高師藝術，這也使得他成為嶺南畫派的重要傳道者，在學術界及藝術界享有極佳的口碑。

　　近十數年來，筆者常在廣州、香港、澳門觀摩黎明的畫展，且經常拜讀其各類繪畫專輯，對其藝術的探究由原來的浮光掠影逐漸變得深入起來。現就筆者所見黎明不同時期的繪畫作品，以題材分類，談談對其畫風的印象，希望能得其大略。

## 一、生動鮮活的花鳥畫

　　花鳥畫是自晚清以來嶺南地區畫家們最為擅長的題材，也是嶺南畫派畫家們最為熱衷的題材。對於嶺南畫派傳人黎明來說，花鳥畫自然也是其安身立命的強項。在其創作的大量繪畫作品中，無論從數量還是品質上來看，花鳥畫都占據了重要的位置。

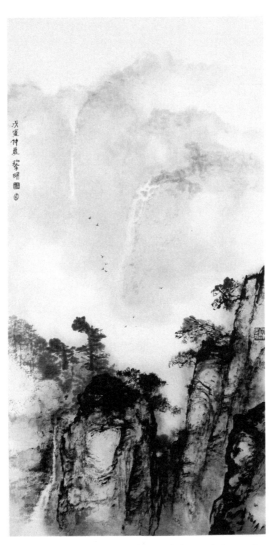

黎明 〈松林雨後〉 紙本設色 136 公分 x69 公分 1998 年

　　黎明早期的花鳥畫，大多為 1940 年代所作。現以作於 1947 年的〈紫藤花火雞〉為例來分析他這一時期的大致畫風。該畫是黎明在澳門快子基所見實景的寫生，所繪火雞及紫藤花惟妙惟肖，充分顯示出作者早年的寫生技巧。所作〈兔〉和〈鴨群長卷〉具有宋代和明代院體花鳥的遺韻，前者風格頗似宋代的李迪，後者則比較接近明代的林良、呂紀。在花卉的描繪中，似乎又能看到居巢、居廉一派的影子，同時又有清初惲南田沒骨花卉的遺韻。據此可知，黎明早年也受到過傳統國畫的薰陶，這和高劍父早年臨習國畫的路子可謂一脈相承。有意思的是，畫中之火雞則又具西方繪畫的意味，在構圖、透視及比例方面，顯然已經受到西洋畫技法的影響。也許這和黎明長期生活在澳門，不自覺地受到域外畫風的影響分不開。這種畫風幾乎成為一種慣性，影響到他後來的美術創作。

　　在〈影樹雙雀〉圖中，黎明用淡墨與淡赭色暈染，雙雀的寧靜、古樹的滄桑與楓葉之靜美，都在淡雅的氛圍中呈現在尺幅之中。他早期的花鳥畫比較側重環境的渲染與氣氛的烘托，這在該畫中表現是較為明顯的。

　　同樣的，在〈松鷹〉、〈獼猴〉和〈文雀〉諸圖中，我們仍然能看到黎明運用嫻熟的藝術技巧渲染環境。在傳統的筆墨之外，加上對於空氣、光影、質感的描繪，給人一種

朦朦朧朧之感。在用色方面，多採用深咖啡色、褐色和灰白色。無論是虛擬的天空，還是湧動的流泉，或者是寬闊的磐石、碩大的月亮，黎明都用白色和淺灰色相陪襯，使之與畫的主體（如松鷹、獼猴、蘆葦小雀）相搭配，明暗對比強烈。在畫法、構圖、意境等方面，這些畫都明顯帶有高劍父、高奇峰、高劍僧的影子。尤其是〈松鷹〉、〈獼猴〉，與高劍父、高奇峰、高劍僧同類題材可謂如出一轍，由此可看出黎明早年受高氏兄弟影響之顯著。

這種影響可謂一以貫之。在黎明近年的畫作中，仍然可見到這種揮之不去的印跡，如作於 2003 年的〈火雞〉，2004年的〈玫瑰蓖鷺〉、〈高標挺秀〉、〈鵪鶉〉，2005 年的〈紫荊花開百鳥和鳴〉、〈鴛鴦〉、〈疾風知勁草〉，2006 年的〈蒼松百雀圖〉等。這顯示出黎明矢志追隨高師、弘揚嶺南畫派畫風的決心與意志。雖然在很多評論家看來，這種畫法也許沒有個性，或者說是拾人牙慧，甚至還被說成是格調不高，但從傳承嶺南畫派畫風的意義上講，則是功不可沒的。

長期以來，嶺南畫派的傳人們在得高師教旨之後，多在最初的一段時間沿襲高師畫風，隨後大多改弦易轍。尤其是在 1949 年以後，他們的畫風為之大變。不管是留在中國大陸的葉少秉、方人定、蘇臥農、趙崇正、黎雄才、關山月、黃獨峰、何磊、葉綠野等，還是遷居香港或海外的張坤儀、何

漆園、容大塊、李撫虹、司徒奇、趙少昂、羅竹坪、楊善深等，他們在追隨高師畫藝之後，又都各自尋求自己的創作路向，並在自己的領域內呈現出不同的面目。唯獨黎明不然，他一直能夠堅守嶺南畫派的畫學傳統，秉承高師遺志，身體力行，以自己對嶺南畫派畫風的繼承表達對高師的敬意。單從這一點來講，黎明及其畫藝在現代嶺南繪畫史上的意義也是不可低估的。

　　特別值得一提的是，黎明自中年以來對孔雀情有獨鍾。所以在他的筆下，我們看到一隻隻生動活潑、造型獨特的孔雀。這些孔雀多為工筆設色，頗有宋元以來院體花鳥的遺風，但同時也融匯了現代繪畫語言。他所繪孔雀栩栩如生，鮮活欲動，這反映出他扎實的寫實功底。他所繪的孔雀在業內反響不俗，成為其花鳥畫中一道亮麗的風景線。北京工藝美術出版社還專門出版了一本《黎明彩墨孔雀》，流播甚廣，在學術界引起良好效應。由此可以說，黎明的花鳥畫已經形成了自己鮮明的個性和藝術特色。

## 二、渾厚華滋的山水畫

　　不管是嶺南畫派的創始人高劍父、高奇峰、陳樹人，還是高氏的傳人如黎雄才、關山月、趙少昂、楊善深、司徒奇等，他們的山水畫所表現出的「共性」極少，而其「個性」

則極為鮮明。黎明的山水畫也同樣如此。這與其花鳥畫是有天壤之別的。

黎明早期的山水畫，一如其花鳥畫一樣，有著濃厚的嶺南畫派早期的典型特點。所用色彩多為深褐色和黑色，沒有傳統的皴法，全為暈染，這在其〈越秀山水塔〉、〈風橫雨急大三巴〉、〈三巴夕照〉、〈濠江聖跡〉等作品中表現最為明顯。這種畫風與高劍父的〈寒煙孤城圖〉（廣東省博物館藏）、〈雞聲茅店月〉（廣州藝術博物院藏）等作品的畫風是較為接近的。

黎明早期山水畫，也不乏寫生作品，如〈澳門海角〉、〈澳門主教山〉等。這類作品還有一些受水彩畫影響的痕跡，顯示出黎明在早期山水畫方面的一些探索。

但上述風格在黎明的山水畫中並不常見。我們現在所見到的山水畫，大多是這樣的畫風：淺淡的青綠山水輔以濃重的焦墨，沒有皴法，但見潑彩和潑墨。山石中既有淺絳、破墨和淡彩，也有淺綠和淺黃，相互融合，渾然一體，並以大量留白烘托出徘徊繚繞之白雲，給人一種渾厚華滋之感。這種畫風在〈叢林放牧〉、〈峽谷帆影〉、〈飛流千尺〉、〈夕照數峰晴〉等作品中表現最為明顯。

此外，在類似〈松林雨後〉、〈山鄉喜雨〉、〈雁蕩臥遊〉、〈萬山磅礴綠蔭濃〉、〈山家遙帶暮煙中〉、〈疏林遠

岫〉、〈松山塔追憶〉等作品中，我們能見到他以大寫意的筆調，以厚重的墨色渲染山勢。墨色的濃淡與變幻傳遞出山勢的高低起伏與深遠、平遠，給人一種粗獷與豪放之感。這種畫風與前述之風格相得益彰，顯示出黎明駕馭筆墨的嫺熟技巧。

有趣的是，在他的〈山居秋思圖〉、〈紅樹醉秋光〉一類作品中，我們還可以看到他的另類風格：山水畫成之後，再用濃厚的黃色與朱砂在表層加色，有一種很強的視覺衝擊力，對比鮮明，給人凝重渾厚之感。這類作品雖然並不多見，卻可概見黎明在山水畫方面的多元探索。

黎明的山水畫，無論是題材、構思還是技法、意蘊，都很少能發現其受傳統繪畫影響的跡象。他的山水畫透露出濃郁的現代氣息，並且逐漸遠離高劍父、高奇峰早年受日本畫影響的「折中」畫風，這與嶺南畫派其他傳人的山水畫畫風相一致，也是嶺南畫派在新的歷史條件下的必然選擇。

## 三、古雅與現代相融合的人物畫

人物畫是嶺南畫派諸家之弱項。在高氏傳人中，除了黃少強、方人定等少數畫家外，很少有人以人物畫見長，包括「二高一陳」在內，多是兼擅人物。黎明也不例外。

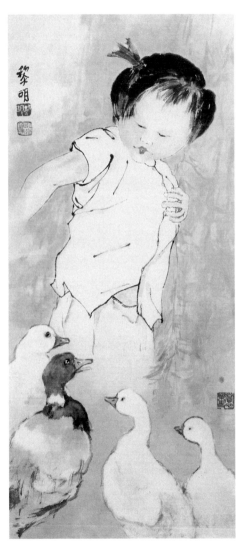

黎明 〈戲鴨〉 紙本設色 75.5 公分 x34 公分

　　和花鳥畫、山水畫相比，黎明早期人物畫，受傳統影響最深。正如前文所述，黎明曾師從羅寶山習人物畫，而羅寶山又專師「海上畫派」的錢慧安，因而，黎明早期的畫風受傳統畫風，尤其是受海派畫風影響就在情理之中了。在其早年創作的〈春思〉中，所畫仕女完全是晚清以來的人物畫畫風。人物的表情、造型及其略帶惆悵的婉約形象，都有著改琦、費丹旭、錢慧安等的風格。仕女為櫻桃小嘴、瓜子臉、削肩，眼神憂鬱，若有所思。所畫之襯景為帷帳、古樹新花、蔥綠的淺草，淡雅而優美。在這樣的環境下，仕女觸動情思，或懷春，或思春，或想念遠方親人，那是再正常不過了。這種對環境的烘染，與日本人物畫的風格是較為接近的。不過從技法及整幅畫的意境看，該畫還是晚清時代的仕女畫畫風。其古雅的畫境，凸顯出黎明對於傳統人物畫的繼承與對文化內涵的理解。

　　黎明早期的人物畫中，也有寫生作品，作於 1948 年的〈澳葡巴警〉便是一例。該畫是黎明在澳門為巴基斯坦籍的員警而寫。作者用枯筆焦墨，寥寥幾筆即勾勒出巴警的輪廓，使兩個異域員警的形象生動有趣地呈現在觀者面前，反映出黎明在人物畫方面所具有的深厚功底。另一件作於澳門的〈關閘道中所見〉則是水彩寫生，同樣展現出黎明的寫實功底。

在黎明的人物畫中，最為精湛的莫過於盛年以後所作的具有現代風韻的作品。這類作品構思新穎，賦色淡雅，線條流暢，在墨彩中蘊含了現代的生活情趣，給人一種清新自然的氣息。如〈戲鴨〉便以一小女孩戲弄鴨群的生活片斷為主題，突出表現女孩的悠閒、頑皮及群鴨之期待、驚慌，一幅現代田園牧歌式的生活場景活靈活現地呈現在觀者面前。該畫所刻畫的人物形象及其所蘊含的現代情思受到學界的垂注，以至 2006 年黎明在澳門以「墨彩鄉思」為主題舉辦畫展時，主辦方便將此圖作為主題元素用於海報和畫集封面。

在黎明的其他人物畫中，既有受高劍父影響的如〈達摩〉、〈伏虎羅漢〉、〈聽琴圖〉、〈棕櫚樹下〉等佛教題材或以域外人物為主題的作品，也有在題材和畫法上都具傳統意趣的如〈和合二仙〉、〈三顧〉和〈天女〉等作品，更有融合傳統風雅與現代筆墨的如〈柳條徐拂清風〉、〈舞〉等作品。這些人物畫，可謂熔古韻與新意於一爐，迸射出耀眼的火花。

在現代語境下，人物畫如何發展，如何構造新的意境，這是擺在很多人物畫家面前的學術課題。梳理黎明的人物畫，我們似乎可看到他不斷求索的過程。這些作品雖然見仁見智，有的在格調、意趣方面還有待進一步提升（如《人約黃昏後》等），但這種求索的精神，卻是值得充分肯定的。

　　黎明在花鳥、山水和人物畫方面的探索，為現代嶺南畫派的研究提供了新的參照標系，為嶺南畫派的傳承與延續做出了貢獻。當我們欣賞他的畫作享受他提供給我們的精神盛宴時，他在繪畫以外的文化精神同樣值得我們關注，值得我們去探索和思考。

<div style="text-align: right">2009 年 11 月即就於京華之新源里</div>

# ▎荷畫與山水畫的融合 —— 程小琪繪畫漫議

古往今來，以畫荷著稱者不勝枚舉，唯因荷花「濯清漣而不妖」，深得文人墨客厚愛。唯在廣東畫壇上，以畫荷著稱者較為少見。最早畫荷者，有清代乾隆年間新會畫家甘天寵、澄海畫家陳瓊和順德畫家梁若珠，其後有南海吳尚熹、居廉，偶染荷畫；民國以降，高劍父偶畫菡萏，程景宣、楊栻擅畫蓮鷺。到如今，傳統派畫家中，則以謝稚柳弟子吳灝、梁紀為代表，功力深厚；新派畫家中，則以程小琪為表率，技法新穎。

與很多專業畫家不同的是，程小琪供職於傳媒界，從事的工作與繪畫並不搭界。唯其如此，我們在考察其水墨淋漓的荷畫時，愈覺其不易，從而油然而生一種敬意。

程小琪畫荷，擅以濃淡相摻的水墨暈染，輔之以墨線勾勒、色點花蕊，似有一種撞水撞粉的藝術效果。所繪荷葉，墨氣瀠繞，配之以淡墨點水，淋漓生動。再用竹葉或雜草襯景，從而將荷塘中的野趣、蔥郁表露無遺。當然，程小琪的荷畫中，也不乏重彩小寫意者，所用色彩極為大膽，不拘繩墨。他經常以藍色、紫色、綠色或其他混合色襯托荷葉，給人以鮮明的視覺衝擊。而所繪花瓶中的蓮蓬，則頗類油畫中之靜物，安寧而靜美。看得出來，程小琪試圖以各種筆墨

來展現其胸中之荷，既是一種不同技法、不同肌理的實驗，也反映其不同時期、不同心境中所見之不同荷花。在其荷畫中，既有傳統如徐渭之潑墨大寫意者，也有新派如黃永玉之墨色恣肆者；既畫風中之荷、雨中之荷，也畫寧靜之荷、凋零之荷；既畫原野之塘荷，也畫室內之折枝；既畫全景，甚至一望無際，也畫局部，小中見大。他能將各種形態、各種生態環境、不同季節的荷花以不同的筆墨表現出來，顯示其駕馭筆墨的精湛技巧。

程小琪的荷畫肌理與恣肆淋漓的筆法，在廣東美術界並不多見。即使環顧當今主流花鳥畫壇，以此為創作模式者，也不多見。尤為難得的是，程小琪尚能以荷畫之肌理，運之於山水畫的創作，探索出一種似荷非荷、似山非山的新路子，使「荷花」與「山水」有機結合在一起，水乳交融，你中有我，我中有你。他所畫之山水，其皴法若有若無，其將荷葉的畫法運用至山石、雲霧的渲染中。因此可以這樣說，其山水畫是其荷畫之延續，是其以荷語詮釋胸中丘壑。這是其藝術的特別處。

當然，在山水畫皴法中，早已有荷葉皴之屬。清代廣東山水畫家及畫學理論家鄭績在其畫學名著《夢幻居畫學簡明》中就有如下概括：「荷葉皴，如摘荷覆葉，葉筋下垂也。用筆悠揚，長秀筋韌。山頂尖處，如葉莖蒂，筋由

此起，自上而下，從重而輕，筆筆分歧，四面散放，至山腳開處，如葉邊唇，輕淡接氣，以取微茫。」這是古人畫山水常用的皴法之一。程小琪在荷葉皴的基礎上，又有新的發展。他將荷葉的肌理畫法完全肢解開來，再輔之以乾筆皴擦，藉以表現出山勢的各種形態：或巍峨，或綿延，或峻峭，或壁立……而古人所謂的高遠、平遠、深遠，也在其山水畫中展露無遺。無論是寫實景如灕江山水、黃山雲海，還是寫心中之山、胸中之水，無不如此。在氣韻方面，淹潤、蒼茫、雄偉、秀麗、氣勢磅礡、秀美溫潤……無不在其筆下呈現出來。

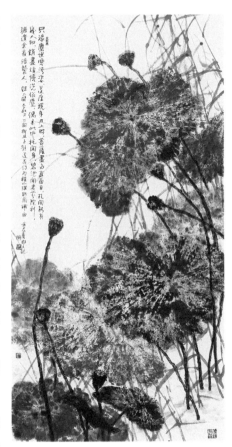

程小琪 〈荷塘野趣〉
紙本設色 248 公分 x124 公分 2012 年

　　在山水畫創作中，程小琪不以古人為依歸，更不以造化為準繩，而是在古人與造化中找尋到一個契合點：將傳統荷畫與山水皴法相結合，創作出一種獨特的技法。這種畫法頗似傅抱石的「抱石皴」，但與「抱石皴」不同的是，其用墨沉厚，這在表現荷葉的肌理方面極為明顯。所以，嚴格講來，這仍然還是其「荷畫」的轉型，是在其遊刃有餘的荷畫天地中，衍生出的別樣天地。本來，純用荷葉之肌理來表現山水的各種形態，會受到很多因素的制約，在施展筆墨時也會有所顧忌。但在程小琪的山水畫中，非但未見出這種影響，反而在表達的方式與繪畫語言方面，更見其得心應手的一面。他可以用其表現雨景，表現雲煙，表現河流，表現茂林，甚至表現灘江的倒影，表現一望無際的綿綿山川，表現飛流直下三千尺的瀑布⋯⋯因而，程小琪的山水畫與其荷畫一樣，成為其精神依託的又一選擇。

　　在程小琪的繪畫中，這種山水畫的分量不小，足見其用心之處，當亦是其自得之處。他本人曾將這種山水畫的創作視為其最大的特點。當我們仔細研讀其淋漓盡致的山水畫時，很自然的，都會認同這一點。或許，這便是作為一個非專業畫家能受到專業機構認同的重要原因之一。

　　程小琪所繪荷畫，頗具詩意。在其荷畫之外，他還能以文字解讀各式荷畫，以彰顯其「詩中有畫，畫中有詩」的文

人氣質。清代書畫家高鳳翰曾有詩云：「荷葉荷花五尺長，墨痕托出水中央。縱然朽斷玲瓏骨，不戀污泥也自香。」以此來解讀程小琪的荷畫和由此衍生的山水畫，也許是再恰當不過了。

2013 年元月於穗城東垣之意居室

# 郭莽園繪畫的意趣

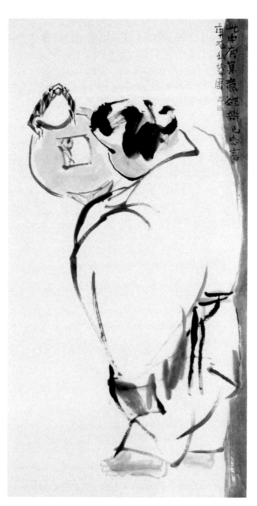

郭莽園 〈此中有真意〉 紙本設色 137 公分 x70 公分 2000 年

　　記得在 2003 年年底，因為籌備廣東歷代書法展覽的緣
故，赴潮汕地區挑選博物館展品。在閒暇之餘，同行的蔡
濤、陳跡邀約去拜見汕頭畫家郭莽園。雖然早就聽聞莽園的
大名，但從未見過，對其畫也不甚了了。及至見其人，並見
其畫，遂有了初淺認識。其人其畫都透露著一種解衣般礴的
大氣與淋漓。

　　近年來，郭莽園遷居廣州，從此，在廣州藝術界，便可
經常見到他的身影；在美術館、畫廊或拍賣行的展廳裡，也
能瀏覽到其最新力作，於是，對其畫便有了更深刻的認識。

郭莽園 〈菊花小雀〉 紙本設色 70 公分 ×70 公分 2011 年

　　郭莽園的畫，以大寫意為擅場，花鳥、山水、人物兼工。見其所繪之芭蕉、小鳥、毛驢、水牛、野藤、野鶴、游魚等，無不造型奇特，介於似與不似之間。他承繼了明代徐渭以來的潑墨大寫意傳統，以濃淡相宜的墨韻，淋漓盡致地表現眼中與胸中的各種物象。不求工而自工，不求形似而神完氣足，這是郭莽園畫風給人的最為直接的印象。他所繪山水、人物也無不如此。他擅用誇張的墨塊與色塊來渲染遠山或近水，塑造的人物變形而不失神韻，給人以豐富的遐想空間。蘇東坡、陳師曾所提出的文人畫理論，在郭莽園的繪畫中能找到相應的注腳。如果以「畫中有詩」這樣的詞語來概括郭莽園的畫，顯然還不足以完全傳遞出繪畫背後所蘊含的文化氣息。郭莽園試圖以古拙、揮灑、恣肆而不失含蓄的筆觸，重現現代文人的古典情懷。因此，可以說，其畫是現代文人畫的典範。其畫中所展現的意蘊與內涵，正是離我們已漸行漸遠的傳統文人的情思。所以，看到郭莽園的畫，總有一種久違的親切感，如見其人。

　　清代畫家方薰在其《山靜居畫論》中寫道：「畫無定法，物有常理。物理有常而其動靜變化，機趣無方，出之於筆，乃臻神妙。」現在看郭莽園的畫，便可知莽園深諳方氏畫理。在筆墨的變化無窮中，在似與不似的造型中，在大氣磅礡的氣勢中，郭莽園將胸中丘壑訴之筆端，成就其畫中雲

山、紙上萬象，同時也成就了一個筆墨清妙的文人畫家。

　　郭莽園畫作的另一特色在於，清新、秀雅且拙而愈巧的書法成為其繪畫的點綴，與畫相得益彰，缺一不可。郭莽園是一個詩書畫印兼修的多才多藝者，隨手拈來，即可相映成趣。正因如此，我們所看到的郭莽園的畫作，便不是簡簡單單的一幅畫。在其畫外，我們還能看到很多畫中所無法表達的筆情墨趣。

　　　　　　　　　　　2012 年仲夏於穗城東垣之意居室

## ▌謝天賜與大寫意花鳥

在中國花鳥畫壇，一直交織著工筆與寫意兩種潮流。但在當下的很長一段時間裡，由於收藏界的推波助瀾，使工筆花鳥一度大行其道，成為學術界的寵兒；而寫意花鳥，尤其是大寫意花鳥則未能受到足夠的重視。在此風氣下，寫意花鳥似乎有邊緣化的趨勢。在這樣的大環境下，能堅守大寫意花鳥也就顯得極為難得了。廣東畫家謝天賜便是在這樣的大潮流中一直堅守，在寫生與寫意之間、在傳統與現代之間尋找到一個契合點，以自己獨有的面目馳騁於藝壇中，成為嶺南畫壇寫意花鳥的典範。

初識謝天賜的花鳥畫，便被其恣肆淋漓、揮灑自如的氣勢所吸引。一般說來，從事花鳥畫創作的畫家，大致分為寫生和寫意兩種。前者注重形似，後者側重神似。在表達個人情感、胸中意氣方面，寫意花鳥具有前者不可取代的優勢。正是由於這種優勢，讓我們在謝天賜無拘無束的點染揮寫中，感受到他的個性宣洩與筆墨張揚。在狀物方面，謝天賜在似與不似之間刻畫所描繪的對話。他將眼中所見與胸中所蘊藏的花鳥合二為一，因而在形似與神似之間達到和諧統一，讓觀眾既能領略到他「寫形」的技巧，也能感受到其「遺貌取神」的功力；在賦色方面，與很多畫家不同的是，他尤其長於將大片的

色塊與水墨相暈染，將積墨與色塊融為一體，在色彩的運用方面，大膽而厚重，給人一種強烈的視覺反差。

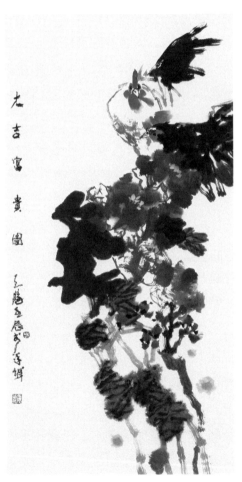

謝天賜 〈大吉富貴圖〉 紙本設色 138 公分 x68 公分 2012 年

　　看得出來，謝天賜在畫中傳遞出了一種豁達、奔放與豪爽的氣息。透過他的畫，我們也看到了現代寫意花鳥在傳統基礎上的轉型。在其畫中，既可看到徐渭、陳道復等晚明時代那種潑墨寫意的放達，也能看到李鱓、李方膺等「揚州八怪」所高揚的文人情趣，更能看到吳昌碩、齊白石等近現代名家的隨意瀟灑。當然，更多的還是看到他在融合前人基礎上所形成的自己的特徵：粗率中不乏細膩，簡約中不乏繁複，豪放中不乏嚴謹。在傳統的筆墨中，傾注現代人的情感；或者說，在現代人的情感中，訴諸傳統文人的古典情懷。

　　明代書法家祝枝山在論及花鳥畫時曾說：「繪事不難於寫形，而難於得意。得其意而點出之，則萬物之理，挽於尺素間矣，不甚難哉！或曰：草木無情，豈有意耶？不知天地間，物物有一種生意，造化之妙，勃如蕩如，不可形容也。」正如祝氏所言，謝天賜將花鳥畫之「意」發揮到忘我之境，並賦予花鳥以獨有的情感。所謂「忘形」而「得意」，正是其大寫意花鳥的真實寫照。

　　20世紀後半期以來，寫意花鳥與工筆花鳥成為廣東花鳥畫發展的兩條主線。雖然近年來，寫意花鳥有衰微之勢，但正是因為有著像謝天賜一樣的花鳥畫家仍然能堅守自己的藝術追求，在喧囂的藝術潮流中，秉承大寫意花鳥畫傳統，

因而使嶺南花鳥畫的發展，仍然呈現出多元化、包容性的勢態。所以，從這個意義上看謝天賜及其大寫意花鳥，或許可找到比其繪畫本身更有價值的東西。

<div align="right">2013 年 8 月 9 日於京華</div>

# ▍「形」與「意」之融合 ── 林若熹畫風解讀

廣東自明代林良以來，出現了很多在中國畫壇占有一席之地的名畫家。自 19 世紀末到 20 世紀，更湧現出了諸如高劍父、李鐵夫、高奇峰、陳樹人、林風眠、關山月、黎雄才、王肇民等許多在中國畫壇上擁有一定話語權的傑出人才。21 世紀以來，秉承嶺南畫學傳統的一部分畫家不僅在廣東畫壇享有一定的聲譽，在中國主流畫壇的話語權中心 ── 北京，也發出自己的聲音，並逐步進入當代美術史家的研究視野。以花鳥畫見長的林若熹無疑便是其中之一。

林若熹活躍於北京、廣東畫壇。作為廣州美術學院的碩士研究生導師和中國藝術研究院博士生導師，林若熹常年奔波於燕、粵兩地。在桃李遍布南北兩地的同時，其畫藝也隨之揚名五嶺以外。在以北京為美術話語中心的中國美術評論界，人們在審視廣東畫壇的時候，往往會把這個畫家的作品是否能走出嶺南作為一個重要的衡量砝碼。能經得起這種審視的畫家，往往便在主流畫壇上擁有了相當的影響力。要具有這種影響力，除了要在空間上時常與主流畫壇接軌外，更重要的還是其畫作本身要得到主流美術界的認同。從林若熹目前的狀態看，很顯然，他是廣東畫家中能走出嶺南的代表人物之一。

## 「形」與「意」之融合—林若熹畫風解讀

　　先前在廣東看林若熹作品，印象最深的莫過於那些工筆重彩和白描花鳥畫。前者給予人一種強烈的視覺震撼力，能夠感受到他在物象的造型與色彩的調配方面所具有的獨特功力。這種來自於視覺的最原始衝擊力把人們帶進了繽紛多彩的藝術世界。後者則給予人一種心靈的震撼力 —— 在白描技法已經在中國畫壇漸行漸遠的時代，林若熹還能靜下心來一絲不苟地耕耘自己的白描園地，在文理與畫理上重新闡釋傳統白描，並將之訴諸筆端。這種心靈的感動與前者所言的視覺震撼相得益彰，形成了筆者對於林若熹的最初印象。

　　2008 年後，筆者遊學京城。有緣在中國藝術研究院的故地 —— 北京恭王府，認識了一同參加中國藝術研究院研究生院三十週年慶典的林若熹。隨後，得到其弟子劉文東兄轉贈的林若熹近年創作的作品結集及其有關理論研究文章。這讓筆者對林若熹赴京以後的藝術歷程及其繪畫風格又有了新的了解。在反覆閱讀林若熹不同時期的畫作後，筆者有了如下越來越清晰的感受。

　　林若熹的畫，為我們營造了一種特有的意境：在精心構築的形式美之外，創造了無與倫比的「意」的韻味。這是我在閱讀他的畫時所得到的最為感性的審美體驗。再進一步去看林若熹的畫，會發現在美的形式背後，蘊藏著豐富的文化內涵和歷史底蘊。這或許便是在深入閱讀林若熹畫作之後所

獲得的較為科學的結論。

　　獲得這樣的審美體驗和科學結論是不容易的。筆者在廣州的展覽廳裡曾多次觀摩過林若熹的畫作，獲得了直觀的認識。在北京遊學期間，又在極容易產生思想火花的中國藝術研究院博士生宿舍中，拂去喧囂的紛擾，在恬淡而靜謐的夜晚捧讀林若熹的《行願 —— 林若熹藝術故事》、《解讀傳統》以及由他主編的《沒骨風 —— 嶺南畫派的現代意義》，從而使之前若即若離的林若熹形象變得清晰起來。感性的認識逐漸轉化為理性的思考，從其作品的「形」與「意」的融合中找到了林若熹對於藝術的闡釋及其藝術理念在作品中的反映。

　　古希臘思想家柏拉圖所提出的「臨摹說」認為，畫家對於生活中物象的「臨摹」，使其作品相對於物象本身來說已經「失真」，是對範式的物象的降低。在我看來，林若熹對於物象的「臨摹」，恰恰是對範式的物象的昇華 —— 他是將物象提煉之後才將其濃縮到畫筆之下。這正如英國畫家雷諾茲（Joshua Reynolds）所認為的，藝術的本質特徵不是「摹仿」而是創造與想像。在林若熹對景寫照的藝術作品中，能看出他的這種非凡的創造與想像力。比如他 2008 年所畫的〈京居〉，是以他在北京寓所中的一角入題來描繪的。畫中有藤椅、桌子、坐墊、工夫茶具、玉蘭花等伴隨主人日常起居

的物什。這個看似世俗化的生活場景，在林若熹筆下，卻洋溢著一種寧靜與優雅。這不僅表明林若熹能抓住物象的特徵以展現自己超凡的寫生技巧，更展現出林若熹在「形」的描繪中所寄寓的思想情感。他在物象刻畫的同時，自覺或不自覺地折射出歡快、明淨、恬淡、沖和的心境。這種心境所充溢在畫面的氣象便是平常所說的「意」。此「意」即南朝謝赫以來的歷代評論家所稱的「氣韻」。它決定了作品格調的高下，是檢驗作品藝術水準的試金石。

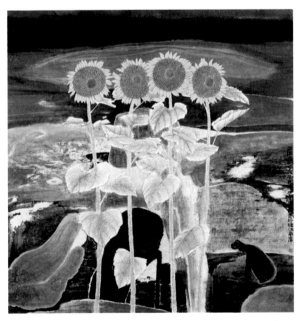

林若熹 〈四個太陽〉紙本設色 145 公分 x145 公分 1994 年

　　近人康有為在《萬木草堂藏畫目－序》中指出，中國畫「凋敝」之原因在於忽視對物象的「形」的描繪，進而提出「取歐畫寫形之精，以補吾國之短」。這很能代表晚清民國時期一批要求改良中國畫的知識份子的訴求。雖然這種「寫形之精」的理念並未在繪畫界得到很好貫徹，但在很多畫家的作品中我們看到這種理念已經不自覺地融入其中。林若熹的作品便是如此。

　　林若熹早年經過專業的美術訓練。和他同時代的很多畫家一樣，他所受到的這種訓練來自於西畫的教學模式。所以，我們在其 1970 至 1980 年代的作品中，還能看到不少水彩畫、炭精畫、素描、油畫棒畫、油畫、水粉等西畫形式作品。由此可知，來自西畫功底的專業基礎知識為其在國畫中的「寫形之精」提供了便利條件。毫無疑問，西畫中關於明暗對比、透視、色彩等技術含量極高的藝術技巧使其在物象的造型中得心應手。如 1994 年創作的〈四個太陽〉中向日葵的造型就很有一種西畫的味道，其賦色及構圖、意境又有一些版畫的痕跡。作為一幅色彩感極強的中國畫作品，像〈四個太陽〉這類的風格在林若熹的作品中是較為常見的。這是林若熹藝術的別具匠心處。

　　謝赫在《古畫品錄》中所提出的氣韻生動、骨法用筆、應物象形、隨類賦彩、經營位置、傳移模寫等「六法」，「應

物象形」和「隨類賦彩」在林若熹作品中表現得最為淋漓盡致。前者與康有為所謂的「寫形之精」同理，後者則展現在林若熹作品的設色方面。這兩「法」在林若熹工筆花鳥畫中表現得非常明顯，成為其花鳥畫的精髓。以 2007 年創作的〈春暉〉為例，可以看出其兩「法」之嫻熟。該圖所繪之大樹及其茂盛之枝葉，是對原始物象的真實描述；黃色、藍色、紅色、白色、綠色等交織構成的畫面則是「賦彩」之表徵。該畫既是對生活的寫真，也是對藝術空間的深化，顯示出作者豐富的想像力及其駕馭色彩的能力。在這些「形」的描繪中，我們感受到了春意盎然、萬物復蘇的春天氣息。一種陽光燦爛、欣欣向榮的景象活躍於作者的筆下，這是作者在將「形」與「意」融合之後所形成的藝術感染力，是林若熹蘊涵在筆端的思想在畫中的折射。

在近年的藝術探索中，林若熹側重於工、寫結合的花鳥畫。其畫之造型在具象與抽象之間。工、寫結合是當代中國畫發展的一個主要潮流，也是中國畫順應社會需求所發展的必然趨勢。在這種發展大勢中，我們不難看出林若熹所付出的努力。2005 年以來，林若熹所畫的花卉畫，有水墨，也有潑彩；有小寫意，也有大寫意；甚至還有一些是運用潑墨、暈染而顯得有些抽象的作品（如 2006 年創作的〈夕鳥向林〉）。這些作品是其工筆、白描花卉畫之外的另一種風

貌，反映出林若熹多方面的藝術才能。

　　林若熹是一個既側重創作，又關注理論的新銳藝術家。他在不斷進行藝術探索與創新的同時，在理論建構上也未嘗稍懈。他出版了《解讀傳統》一書，對中國繪畫傳統進行了理性的思索。書中圖文並茂，以自己的作品映襯其解讀傳統的相關理念，獨樹一幟。他所主編的《沒骨風 —— 嶺南畫派的現代意義》則對嶺南畫派的現代轉型展開多角度的研究與論證。他還撰文探討傳統沒骨與現代沒骨的演進，並指出「現代沒骨撞潑的墨瀋、肌理正在與古今、中西互為比照相接，從而實證著在全球化語境中文藝共生互存的必然與自然」。這些都充分反映了林若熹從創作到理論、再從理論到創作的藝術嬗變過程，反映了林若熹高度的學術自覺精神。

　　當然，無論是對林若熹各種類型的藝術作品，還是對其秉持一家之說的理論框架，筆者都不可能完全解讀其內涵。筆者自忖，能夠在繪畫的表像之外釋讀其部分涵義，已算是達到筆者的初衷了。這也是筆者在結束此文時需要特別說明的。

<div style="text-align:right">2009 年 3 月於京城東垣之新源里</div>

## ▍張弘繪畫的筆墨時尚

雖然很早就知道畫家張弘之名，但對其畫藝本身並無直觀的認識。直到癸巳秋季，「墨彩弘禪：廣東省政協委員十四人美術作品展」在廣州舉行，筆者因政協委員之故，忝列其中，遂有機會近距離觀賞張弘之畫。其時，張弘參展的作品均為人物畫。水墨酣暢，造型獨特，給人留下深刻印象。

後來，與張弘時相往還。透過多種管道，對其人其畫有了更深入了解。他不僅是一個個性鮮明的人物畫家，同時也是一個在山水、花鳥方面無所不能的多面手；不僅在水墨寫意方面極具特色，而且在寫實與具象的表現方面，也展現出扎實的功底。在分工越來越細化的當代社會，同時兼具多方面繪畫才能的張弘，無疑是極為難得的。

在近年所創作的諸多畫作中，人物畫仍然是張弘的重頭戲。他的人物畫，以水墨為主旋律，刻畫出各具形態、異彩紛呈的人物形象。張彥遠《歷代名畫記》所謂的「運墨而五色具」，在張弘的人物畫中，表現得淋漓盡致。古人所謂的「墨分五色」——乾、溼、濃、淡、焦，在張弘的人物畫中，都能看到他創造性地運用而達到的特出效果。他並未像傳統人物畫家一樣，先是勾勒人物衣紋線條，再賦色或施以水墨，而是直接以水墨造型，再輔之以淺色朱砂、曙紅或

赭色等。氣韻連貫，極富清新氣息。在人物的襯景中，或以焦墨寫就古樹，或以濃墨與淡墨相摻屋宇，再或以水墨暈染氤氳氛圍。本來，水墨是中國繪畫中最具文化內核的載體，自宋朝的梁楷以來，水墨的運用已經達到了爐火純青的地步。想要在此領域另闢蹊徑，並不是一件容易的事。但在張弘筆下，傳統水墨的氣韻與現代繪畫語言相結合，形成了一種具有鮮明時代特色的繪畫模式。這種模式也許不是張弘首創的，因為在包括前輩畫家楊之光在內的眾多人物畫家的作品中，都能或多或少見到這種影子。這便是揮之不去的時代烙印。

張弘〈畢業 N 年的某次歡聚〉紙本設色 145 公分 x345 公分 2014 年

在張弘的人物畫中，還有一些融寫實與寫意於一體的藝術佳構，這以 2014 年創作的〈畢業 N 年的某次歡聚〉為代表。該畫在構圖上巧妙地借鑑了達文西的經典名作〈最後的晚餐

(*The Last Supper*)〉。畫中的十三人都來自廣州美術圈，也就是說，在現實中能找到原型。他們神態各異，肢體語言豐富多彩。雖然作者是以近乎誇張、調侃的筆法再現一次普通的同學聚會，但就其畫作本身所呈現出的各式人物的表現、筆情墨趣而言，則是可圈可點的。尤為特別的是，畫面中所呈現的各種現代物象，如各式電子設備、通訊工具等，在張弘寫實與寫意的得體拿捏下，呈現出鮮明的時代印記。這些細微元素的糅合讓作品不僅揭示出當下社會人與人、人與物之間的關係，更窺測到現代人的生活狀態和社會問題，從而為作品賦予了豐富的思想內涵。有理由相信，這件獨具一格的人物畫，極有可能會成為 21 世紀廣東畫壇的經典之作。

　　當然，張弘的人物畫也不乏工整細膩之作。他所繪的歷史人物、女人體及其他諸如廣告人之類的現代人群，都是以賦色厚重、用筆細膩見稱。除了充分展示其精湛的寫實功底外，這些畫所運用到的西方繪畫元素極為明顯，裝飾性的藝術效果也奪人眼目。這進一步說明了張弘具有多面的人物畫技巧。

　　人物畫之外，張弘的山水畫也未遑多讓。他的山水畫曾在 1994 年入選全國美展，得到主流美術界的認同。從筆者所寓目的作品可以看出，他的山水畫結構謹嚴，布局縝密，似有版畫的痕跡。雖然無論從技法還是氣象看，都是一種現代

的筆墨語言，很多方面還受到西畫的影響，但其展現出的氣韻則是傳統的 —— 渾厚與蒼茫。其花鳥畫亦然。在製作性與裝飾性似乎成為當今畫壇潮流的大勢之下，張弘的花鳥畫還能在此共性之外，展現出傳統文人的優雅與小資情調。這是與其山水畫和人物畫的不同之處。

　　張弘是一個學養深厚的畫家，這一點，從他的人物畫中可以看得出來。正如清人方亨咸所說：「繪事，清事也，韻事也。胸中無幾卷書，筆下有一點塵，便窮年累月，刻畫鏤研，終一匠作耳，何用乎？此真賞者所以有雅俗之辨也。」張弘的繪畫正好印證了此點。更重要的是，張弘在繪畫語言與筆墨情趣上，展現出一種濃郁的現代氣息。這或許正是張弘之所以成為張弘的重要原因。張弘正處於中國畫創作的盛年。我們完全有理由期待，在未來的數年、數十年的時間中，張弘的繪畫將漸臻化境，更上一層新的臺階。

<div align="right">2015 年 3 月 16 日於京華之梧軒小築</div>

## ▎王暢懷的山水畫

　　王暢懷是我所熟悉的廣東中青年畫家，以畫山水見長。

　　2014 年夏天，我的一個畫展在江門美術館舉辦。這個展覽是由美術館館長王暢懷先生全程策劃的，無論是展覽的理念還是展前的宣傳、展示的效果，都非常到位。借此次展覽，我和暢懷先生開始熟悉起來。後來他到北京參加全國美術館、博物館的策展人培訓，我們再次見面，並在一起交流探討，坐而論道。在一來一往的接觸中，我了解到，暢懷先生不僅是一個稱職的美術管理者，更是一個個性鮮明的山水畫家。

　　王暢懷的山水畫是比較傳統的，但他在筆墨、氣息方面又融入了很多現代繪畫語言。他有寫生之作，也有臨摹古人的作品。在他的寫生作品中，有一派清新自然、生機勃勃的景象；而臨摹古人的作品，則古韻盎然，能夠看到其食古而化、借古開新的現代氣息。

　　在王暢懷的畫中，還可以看出他在融合諸家的基礎上，形成了自己的風貌，這是非常難得的。有朋友曾經問我，王暢懷先生的畫作有沒有受到嶺南畫派的影響。我說，雖然王暢懷先生長期生活在廣東地區，對嶺南繪畫耳濡目染，但是他本人其實是一位湘人，他的繪畫總體來說，嶺南元素比較

少，更多是受到北方山水的影響。在其畫作中，既有南方山水的秀麗、雅致，又有北方山水的壯美、雄勁，意境開闊，格調高雅。無論是平遠、高遠，還是深遠的山水意境，都在他的繪畫中表現得淋漓盡致。

尤其值得一提的是，王暢懷還擅長畫焦墨山水。他以枯筆畫成，但筆墨潤澤，渾厚華滋，這是他用筆的獨特之處，能傳遞出山水的壯麗和剛勁，也能夠把南方山水雄秀、草木蔥蘢的景象很好地表現出來。

王暢懷畫了很多小品山水，可謂小中見大，咫尺之中見天地。畫面有著濃厚的文人趣味，意境深遠。那些遠山、近樹、小舟，在方寸之中盡顯美感。在現代都市裡生活久了的人們看了之後，會生出一種進入世外桃源，逃出塵囂的感覺。因而可以說，他的山水為現代都市人構建了一座傳統文人的精神家園，而這種精神家園正是現代人在浮躁的生活中所嚮往的。

王暢懷的山水畫還有另外一種風貌。他用淺絳設色，加上淡墨潑彩，來表現一種傳統山水氣韻，蒼茫、深遠的意境在其繪畫中表現得尤為突出。這種山水所表現出的傳統韻味更加濃厚，這也說明王暢懷先生在藝術造型方面的多面性。由此，我們也欣喜地看到，王暢懷在傳統山水方面精湛的藝術技巧。他筆下的南方山水，披麻皴、折帶皴刻畫出的秀

美，那些白雲生處、小橋流水等，都是其胸中山水的折射。

有趣的是，他不時在繪畫中題寫一些小詩、短句，為畫面畫龍點睛，表現出一種久違了的文人雅趣。可以說，這是現代文人所竭力追求的一種精神依託。這種和我們漸行漸遠的精神內核，恰恰是現代畫家筆下最缺少的。單從這一點講，我覺得王暢懷先生無論是在廣東畫壇還是整個南方畫壇，都可以說是具有鮮明的個性。這種個性無疑在其繪畫生涯中是非常必要的。

王暢懷先生還非常年輕，他在藝術道路上正是起步階段。我們有理由相信，隨著閱歷的增加，視野的開闊，王暢懷先生及其繪畫，必將人畫俱老、漸入佳境。我們期待著！

2015 年 6 月 8 日於京華景山之梧軒小築

# ▎武婷婷繪畫的趣味

武婷婷 〈河岸〉 布面油畫 9.5 公分 x14.5 公分

擺在眼前的是一幅幅具有歐陸風情的油畫作品，作者武婷婷，本來是廣州美術學院設計專業畢業的，後來到俄羅斯國立師範大學攻讀油畫，並獲得碩士學位。在風景優美且具有深厚文化底蘊的彼得堡，武婷婷驚異於迷人的景致和新奇的異國風情。正如她本人所說：「這裡一步一景，不需要華麗精湛的繪畫技巧，只需樸實真誠的表達，就能畫出賞心悅目的好作品。」正是這種強烈的視覺感染，促使她拿起了畫筆，將所見所聞展現在畫布上。這便是現在我們所見到的蘊含濃郁異國情調的武婷婷繪畫。

　　正如 20 世紀早期義大利著名文藝批評家貝尼德托‧克羅采（Benedetto Croce, 1866-1952）在其美學經典著作《美學原理》中所說：「只有對於用藝術家的眼光去觀照自然的人，自然才顯得美。」「沒有一種自然的美，藝術家碰到它不想設法稍加潤色。」武婷婷首先以其藝術家特有的視覺發現了異域美不勝收的風景；其次，她迫不及耐地以樸實的畫筆為這些風景「潤色」，賦予風景以鮮活的生命力。如是，我們才看到一幅幅飽含藝術激情的畫圖。無論是靜謐的樹林、草坪，還是動感的遊船與雲彩；又無論是祥和的教堂，還是象徵現代文明的電線桿……都能在她的畫布上得到昇華，給讀者以視覺享受。

武婷婷 〈校園一景〉 布面油畫 9.5 公分 x12 公分

　　武婷婷特別擅長顏色的配搭，比如畫樹林，黃色與綠色交融在一起，再輔之以淺灰色的河流、黃綠交合的草地，便烘托出一種靜穆而優雅的氣氛。所畫河流，則以藍色、暗紅色、淺黃色、淺綠色等相結合，給人一種清新明快之感。她對於描繪對象的造型，常常介於似與不似之間，這是武婷婷油畫的趣味之處。從這一點講，似乎與中國畫的意境有異曲同工之妙。

　　武婷婷在畫中所彰顯出的對於色彩的駕馭、氣氛的渲染以及游刃於抽象與具象間的物象刻畫，給予我最為深刻的印象。我相信，這只是武婷婷遊學俄羅斯的一點藝術心得而已。

　　我們期待著武婷婷有更多的佳作，為我們送上更為豐盛的藝術盛宴。

（原載《粵商天下》2014 年 6 月總第 13 期）

## ▌劉思東的山水寫生

　　中國畫向來有重視寫生的傳統，石濤所謂「搜盡奇峰打草稿」便是此理。擺在眼前的劉思東的山水寫生諸畫，可看作是對此傳統的踐行。

　　劉思東受過廣州美術學院的專業薰陶，同時在古人佳作和大自然中尋找養分，因而所寫山水，既有清新的自然氣息，也不乏深厚的文化底蘊。其寫生山水，猶如此。其作，墨暈明淨，煙雲潤澤，是現代人對山水畫的現代詮釋。

　　在劉思東的寫生山水中，他將古人所謂的墨分五色原理運用得淋漓盡致。在這些作品中，變幻之煙雲、蔥郁之茂林、寧靜之山城、小鎮之暮色、悠遠之寺院、風雨之氤氳、苗寨之秋光、山村之晨景……均得以在寫實與寫意的相互交替中躍然紙上。無論是眼中之實景，還是心中之山水，都在其筆下得到生動再現。明代王履有句名言：「吾師心，心師目，目師華山。」劉思東正是將所見之「華山」熔鑄於思想情感之中，因而，這些洋溢著濃郁現代氣息的寫生作品實際上已超越山水本身。在其精微而快意的刻畫中，其山水承載著作者行萬里路之後對於筆墨與大自然的最新詮釋。這是現代視覺語言與傳統寫生技巧的有機融合。這既是劉思東對傳統筆墨的發揚光大，也是現代畫人意趣的普遍折射。

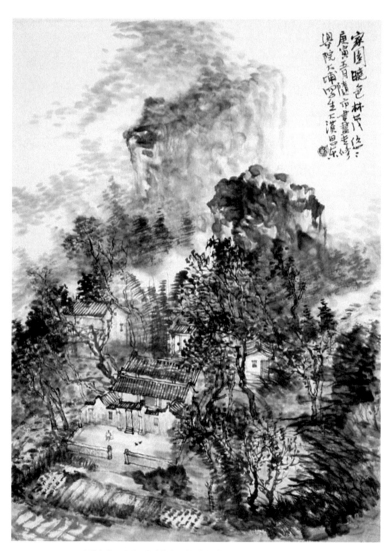

劉詩東 〈家園曉色〉 紙本墨筆 136 公分 x68 公分

看得出來，劉思東的山水寫生作品多採用溼筆，山川淹潤，草木華滋。清代張庚在《國朝畫徵續錄》中有言：「溼筆難工，乾筆易好；溼筆易流於薄，乾筆易於見厚；溼筆渲染費工，乾筆點曳便捷。」此話指出乾筆、溼筆之利弊得失。在劉思東的寫生山水中，能看出他對於溼筆運用自如，將張庚所言溼筆之「難工」遊刃有餘地展現在尺幅之中。這展現出他嫻熟的藝術技巧。這種技巧不僅表現在狀物肖形的寫實功夫，更在於對筆墨的掌控與練達。我想，單就這一點來講，這批寫生作品的意義便不言而喻。

在水墨淋漓的筆觸之外，劉思東在其寫生中也不乏賦色之作，比如以淡黃、淺絳等不同色調渲染眼中之山的不同季節或不同形貌。這與其純水墨的山水畫相得益彰，唯其繪畫語言變革帶給觀者以不同的視覺享受。

最早知道劉思東及其藝術成就，是得見其描繪的一批雅俗共賞的花卉畫。我曾在另一文中評其花卉畫「竭力在世俗化的藍圖中營造脫俗的意境」；在這批寫生山水中，則可以看出其成功地營造了這種脫俗意境。

這便是劉思東寫生山水之可圈可點處。

<div align="right">（原載《茂林煙靄 —— 劉思東山水寫生作品集》，<br/>嶺南美術出版社 2011 年版）</div>

## ▍羅淵繪畫印象

　　羅淵的出現，是當代中國畫壇多元化的表徵之一。

　　羅淵向以詩、書、畫著稱於廣東畫壇。他出版了多部詩書畫集，是名副其實集三藝於一身的國畫家。在分工越來越細的現代畫壇，能做到這一點的畫家已經越來越少，而他依然可以在精心構築的藝術天地中繼承這種文人傳統，尤為難得。

　　以繪畫而論，羅淵以寫山水和松樹聞名。

　　羅淵所繪山水，大多以粗筆揮寫，用焦墨皴擦，山石厚硬，質感強烈，賦色對比明顯，具有一種很強的視覺衝擊力。同時，由於獨特的造型技巧，使其山水畫具有一種裝飾性。他所繪山石以北派畫風見稱，無論是寫飛瀑流泉、無邊雲海，還是懸崖峭壁、山間蹊徑，或者是春江雪山、夏花秋樹，都盡可能展示其恣肆淋漓的筆墨技巧，並由此透露出一種無拘無束的豪放。在縱橫捭闔中展現千里江山的雄壯與豪邁，在豪邁的筆意中穿插雋永深長的詩意，這是羅淵山水畫的主要特色，也是其形成個性特徵的基石所在。美術史論家梁江先生在其論著《廣東畫壇聞見錄》中稱羅淵「多以山水題材表達一種氣度恢宏的意境」，這是對其山水畫風的高度概括，也是對其畫風的充分肯定。清人惲壽平在《南田畫

跋》中有言：「作畫須有解衣般礴、旁若無人意，然後化機在手，元氣狼藉，不為先匠所拘，而游於法度之外矣。」從羅淵的這些山水畫構成，便可見到這種無拘無礙的恣意表達，這正是古往今來很多山水畫家表露出的一貫創作狀態。

　　有意思的是，羅淵的山水畫中常常有紅日東升，雲海繚繞之氣象，賦予平淡的山水以文化內涵。其畫若從大處著眼，則可見國泰民安、太平有象之景；若從小處著眼，則有青雲直上、步步高升的吉祥寓意。他有時則又將山石暈染為赭色，奪人眼目，折射其迎合俗世之良苦用心，真可謂獨具懷抱。這種構思是對隋唐以來民間吉祥文化的一脈相承，在明清時代的山水和花鳥畫中時有所見，這也正是其山水受人追捧的主要因素。當然，任何一種事物都有其利弊兩面。這種繪畫表像無可置疑地成為其山水畫具有世俗化傾向的主要特徵。如何在「雅畫」與「俗世」中找到一個有機的契合點，使其畫更多地得到學術界認同，將是其將來在創作摸索中需要解決的首要問題。

　　山水之外，松樹是羅淵最為擅長的畫科。

　　羅淵所繪松樹盤根錯節、虯屈勁健，在老辣的用筆中盡顯筆墨功夫。他擅用積墨，在濃淡深淺中刻畫出不同形態的松樹：或者屹立山巔，或者枝出懸崖，或在雲霧中若隱若現，或在半山間靜靜佇立，或在原野上迎風獨立，再或者蜿

蜒曲折、風姿綽約……千姿百態，各盡其妙。清人錢杜在其
《松壺畫憶》中說：「山水中松最難畫，各家松針凡數十種，
要唯挺而秀，則疏密肥瘦皆妙。昔米芾作〈海岳庵圖〉，松
計百餘樹，用鼠鬚筆剔針，針凡數十萬，細辨之，無一敗
筆。所以古人筆墨貴氣足神完。」這裡言及松樹畫法之關鍵
在於神韻與氣勢。在羅淵的松畫中，便可見這種歷經多年錘
煉所成就的各種形態松樹的神氣。其畫，大多一氣呵成，絕
無拖泥帶水之筆，所以才使觀者一見而生蒼勁老辣之感；而
他對於松的造型刻畫，則使觀者如行山陰道上，目不暇給。
其用心之精細，筆墨之考究，使其松樹介於形似與神似之
間，同時也在雅與俗之間徘徊。以粗放的筆觸構建傳統的意
蘊，這是羅淵松畫的重要特色。在中國傳統吉祥文化中，松
樹是長壽的代表符號，同時也是意志堅貞的象徵。羅淵所繪
之松樹，客觀上傳遞了這種資訊，為行內外所關注，成為其
繪畫的又一象徵。

羅淵 〈虎踞龍盤〉 紙本設色 160 公分 x144 公分

　　觀賞羅淵畫作，自然而然便會注意到他的筆墨。這也許
是其畫給人的最為直接的視覺體驗。看得出來，羅淵筆墨功
夫的嫻熟與精到，是其長期歷練的結果。在其遊刃有餘的筆

墨運用中，盡顯出對於山石、松樹、空氣、水波、陽光、飛鳥、太陽、流泉、雲霧等恰如其分地掌握與刻畫，這是他的主要「絕技」。惲壽平嘗言：「筆墨本無情，不可使運筆墨者無情。作畫在攝情，不可使鑑畫者不生情。」正是在筆墨的肆意運用中，羅淵注入了激情，並由此使鑑畫者生情。因而讓我們看到了他對於生活的熱愛，對大好河山的鍾情，對一草一木的憐惜，對世間萬物之熱情。

這便是羅淵及羅淵的畫。

（原載《美術觀察》2011 年第 1 期）

## 黃健生繪畫隨感

　　黃健生是近年來活躍於廣東畫壇的青年畫家，也是我所認識的極富個性的畫家之一。

　　無論繪山水還是花鳥，黃健生的畫都具有鮮明的當下特色。他尤其擅長描寫現代都市中的人文景觀，在現代「水泥森林」與傳統山林之氣中尋找一種有機的平衡。即便在傳統畫中從不入題的如高樓大廈、飛機輪船等，他都能以恰如其分的切點寫入畫中，讓人體驗到一種傳統與現代、寫意與寫實相交融的氣息。他所描繪的風物，大多為各地名城、名勝，並以當地花草樹木為點綴，具有鮮明的區域特色。花鳥畫方面，則以傳統的潑墨大寫意為主，再輔之以刻畫入微的賦色，逸筆草草中不乏精緻。

　　黃健生還試圖在筆墨和造型方面找到一種與眾不同的突破：他將濃墨暈染之後散發開來，並因勢利導，隨類賦形，很自然地形成一種水墨淋漓的藝術效果。

　　「筆墨當隨時代」，這是在閱讀黃健生畫作之後最直觀的感受。他的筆墨中所展現出的時代性與現代氣息，是其他很多畫家所無法比擬的。這是他的優勢之一。如何在中國畫中更好地展現這一原則，而不失傳統逸韻，這是當前很多致力於中國畫探索的畫家所面臨的共同問題。很顯然，黃健生正

是這些人中的佼佼者。至於這種探索是否成功，或是否得到
主流美術界的認同，或是否經得起歷史的考驗，相信隨著時
間的積澱，美術界自有公論。

黃健生　〈霞飛滄海遠〉　紙本墨筆 138 公分 x68 公分 2014 年

## ▎意在工寫之間 ── 周建朋山水畫掠影

　　認識周建朋兄已經很久，知道他經常往來於新疆、北京，寫生、教書、讀書、繪畫幾乎是其生活的全部。他是一個特別專注之人，也是一個對藝術頗有感悟之人，每次和他交談，都會被其淳樸的、痴迷的藝術狀態所感動。對筆、墨、紙、硯的講究，對石頭的鍾愛，對茶道的追求，對各種大型畫冊的愛不釋手，對顏料的精心調製，對家人的呵護，對朋友的熱忱……構成了一個有血有肉的藝術家形象。但所有這些，都不及其對山水畫的執著。山水畫的寫生、臨摹與創作，是其永遠保持青春狀態的不二法門。機緣於此，每次和他聚會、閒聊，最終的話題 ── 也是最熱烈的話題，總是離不開山水畫。

　　周建朋正處於探索期與發展期，每次看到他的新畫，我都會驚喜。他善於在寫生與創作中找到一種動態平衡。透過跋山涉水，搜盡奇峰打草稿，不斷地為其山水畫注入活力；又透過技法的摸索、思想的拓展，為其山水畫的提升提供支援。每次在畫室見到他，他總會說到這樣一句話：「最近畫了一批這樣的畫，你看怎樣？」所謂「這樣的畫」，其實就是與之前風格不同的新畫，用「日新月異」來形容，應是比較貼切的。剛過而立之年的周建朋，以極其飽滿的熱情試圖

在山水畫中找到自己的落腳點，這種探索與創新的精神無疑為其繪畫帶來勃勃生機。

周建朋選擇了很少有人涉足的青綠山水作為主攻的目標。青綠山水，自古以來，都是易學而難工。如果太工整，會流於匠氣；如果太寫意，則又容易背道而馳。如何在工筆與寫意間找到一個適度的契合點，很多青綠山水畫家一直都在尋求答案。周建朋也不例外。前人如宋朝的王希孟、趙伯駒、趙伯驌，元朝的錢選，明代的仇英，清代的王時敏，近人于非闇、張大千等都是在青綠山水畫方面的傑出代表。他們或純工筆，或工寫結合，或寫意為上，為今人留下了青綠山水畫的範本。

周建朋雖然師法多家，但並未拘泥於一家一學，因而其青綠山水並未有哪家哪法的影子。他從寫生中來，又從前人的技法、意境中受到啟迪，借古開今，既富內涵，又不乏新意。在傳統的墨線勾勒，石青、石綠渲染中，我們看到周建朋所做出的不懈努力。濃淡相宜的賦色，淺絳與青綠相摻；兼具平遠、高遠、深遠的山境中，綴之以寧靜的羊群，或飲澗之駿馬 —— 這也許是在天山之麓才能見到的美景，也許是周建朋在遍覽名山大川之後揮之不去的視覺印記，但在其畫中，似乎已經成為一種生命力的象徵與符號。眼中山水與心中山水相結合，不乏古韻，這是周建朋山水畫的最大特色。

　　清初畫家惲壽平在《甌香館畫跋》中講到青綠山水畫的畫法與意境問題：「青綠重色，為穠厚易，為淺淡難。為淺淡矣，而愈見穠厚為尤難。……運以虛和，出之妍雅，穠纖得中，靈氣惝恍，愈淺淡愈見穠厚，所謂絢爛之極，仍歸自然，畫法之一變也。」這段不足一百字的論述，成為後世青綠山水畫家借鑑的金玉良言。在周建朋的青綠山水中，既有「穠厚」一路的風格，也有

　　「淺淡」一派的畫風。在「穠厚」與「淺淡」中，既有厚重之韻，也有淡逸之趣。在平淡中見天趣。看得出來，他正在朝著惲壽平所指引的方向前行。

　　在山石與樹木的刻畫中，周建朋充分發揮其工整的寫生技巧；在山勢與氛圍的營造中，他又展示出遊刃有餘的寫意功夫。從近年來創作的數十幅青綠山水中，看得出周建朋一直游離於工筆與意筆之間、寫實與寫意之間、醇厚與淡泊之間，為觀者帶來不同的視覺體驗。正是這種跨界的融合，成就了別具一格的周建朋畫風。

　　周建朋出生在人文薈萃的江浙之地，自幼受祖地人文的薰陶，其畫在有意無意中，也顯現著一種文人情趣。當下很多隻側重製作性與觀賞性畫風的畫家，在書款時，尤其是對青綠山水畫，大多僅為窮款。周建朋與他們不同，喜歡在畫中長題，展現其秉承文人畫傳統、不同時俗的特質。這些長

題，或為觀畫感悟，或為吟詠詩句，有的只是一些隨手拈來的心得體會；但正是這些隻言片語，使歷來被詬病的青綠山水增添了文氣。

當然，周建朋也並非僅專研青綠山水，其他山水或花鳥題材，也未遑多讓。筆者曾經多次於雅集時與其合作，我畫葫蘆，建朋兄點景、題識。他所繪潑墨花卉、藤蔓，墨韻淋漓，與拙畫相映成趣，使葫蘆化為神奇，頓生佳趣。不過，合作的應景之作畢竟只是雕蟲小技，不足為憑，真正展現其藝術水準的，仍然是其摯愛的青綠山水。

<div style="text-align: right">2013 年歲末急就於穗城東垣之意居室</div>

## 孔繁樂的山水長卷

　　在西方美術大潮衝擊下的中國畫壇，能原汁原味地堅守傳統、秉承古典情懷的畫家是越來越少了。但在廣州，卻仍活躍著這樣一批畫家。他們以山水畫為擅場，畫法上承繼宋元以來的繪畫傳統，意境上回歸文人畫所高揚的清逸出世，筆墨上以淺絳和水墨相融合，在現代語境中「遺世獨立」、「孤芳共賞」。孔繁樂便是其中之佼佼者。

　　孔繁樂深諳元代黃公望、王蒙及明清兩代的董其昌、王時敏、王原祁、王翬、王鑑等諸家筆法，故其一出筆便有古意。他拜於以傳統山水畫為依歸的區廣安門下，潛心習畫，在臨習前賢畫法的同時，未嘗疏離寫生，在大自然中尋找繪畫源泉。久而久之，逐漸摸索出自己的山水畫路子，漸入佳境，形成了自己的風格。這從其〈山水圖卷〉中便可見一斑。

　　此山水長卷，論氣勢，綿延千里，蔚為大觀；論筆法，古韻盎然，不讓前賢；論意境，幽深曠遠，可堪玩味；論技法，工寫結合，疏密有度。更重要的是，該長卷秉承廣東國畫研究會所堅守的傳統繪畫學脈，無論構圖、章法，還是畫中所營造的深遠、高遠和平遠之境，都與宋元以來的繪畫風格緊密相連。

　　在塵囂喧擾的現代大都市，能靜下心來深味繪畫中所蘊含的文人情趣，似乎是一件很奢侈的事。如今，面對孔繁樂的這幅鴻篇巨制，靜靜地品味其間之山林野趣，似乎可找到那種已經久違的文人情懷。

　　這是粗讀此卷後最為直接的視覺體驗。

<div align="right">2012 年 5 月於穗城之意居室</div>

孔繁樂〈山水圖卷〉紙本墨筆 140 公分 x3240 公分

# ▎劉德林的山水畫

　　蘇軾在《書鄢陵王主簿所畫折枝》詩中說：「論畫以形似，見與兒童鄰。作詩必此詩，定知非詩人。詩畫本一律，天工與清新。」這是近千年來關於中國畫審美的金玉良言，也是蘇軾關於文人畫理論的重要名句，在中國繪畫美學史上產生了深遠的影響。當我初次看見劉德林的山水畫時，很自然地就想到了這首詩。

　　很顯然，劉德林的山水畫不是以「形似」取勝的。在其畫中，我們看到的是一種以神似的意味取代「形似」的山水畫結構。他以嫻熟的筆墨、動感的色調勾畫出山之輪廓，並在其運用自如的筆法技巧中展露出對於傳統繪畫語言的詮釋。

　　劉德林以鄂人而客居廣東中山。1980 年代以來，鄂籍美術家大多北上或南下，在他鄉創建自己的天地，絕大多數已卓有建樹。劉德林便是南下創業的一分子。雖然他以實業縱橫商界，但一直未曾放棄對傳統國畫與書法的孜孜追求，並在這種追求中矢志不渝地堅守文人的意趣，因而，在其山水畫中，自然而然地流露出一種文人的意味。

劉德林〈萬壑流泉〉紙本設色 164 公分 x92 公分

　　劉德林畢業於荊州美術學校，並曾在湖北美術學院中國畫系高研班深造。這種經歷，使其不同於那些在社會上闖蕩天下之餘自學繪畫的繪者，他在中國畫技法的掌握方面達到專業水準，這就為其山水畫由「技術」轉向「藝術」創造了條件。這是我們在解讀他的山水畫時應該要注意到的。正是由於有這樣的藝術經歷，才使其在物欲橫流的商業社會中找尋到一片淨土，並得以構築自己的藝術天地。這是在閱讀劉德林山水畫中不能不讓人肅然起敬之處。從現有的作品可以看出，劉德林的山水畫還在不斷探索的過程中。他的山水畫，大致可以歸結為兩類不同意趣的風格：一類是繁密的崇山峻嶺，彰顯出北方山水的渾厚華滋，如〈萬壑流泉〉。這類山水構圖謹嚴，較為大氣，在傳統美學的意蘊中運用了現代筆墨。一類是以樹木蔥郁、賦色鮮豔的筆法表現南方山水的柔美與細膩，如〈秋林夕照〉。這類山水較為甜熟，繪畫的意趣徘徊於雅俗之間。這兩種格調反差較大的畫風同時出現在劉德林的筆下，顯示出他畫風的多元性；從另外一個角度看，也說明其畫風的不穩定性。我相信，今後隨著他在藝術道路中的上下求索，必將形成穩定、成熟的畫風。

　　劉德林剛過不惑之年。古往今來，對於國畫家來說，這個年齡正是畫藝漸臻成熟、畫風漸入佳境的關鍵時刻。對於劉德林來說，更是如此。能否在這樣一個關鍵的藝術活動時

期形成自己的風格，並得以在畫界占有一席之地，那就要看畫家自己的造化了。我相信，劉德林是具有這種潛力的。

2009 年 6 月 26 日於穗城東垣之聚梧軒

## ▎陶藝家劉藕生的繪畫

數年前，劉藕生在廣東省博物館舉辦了書畫和陶藝作品展覽，從那時開始，我才接觸其書畫作品。近來，劉藕生再次在廣東省博物館新館舉辦展覽。光陰荏苒，時光飛逝，劉藕生的繪畫已在原來基礎上有所精進，這是可喜的現象。

最早知道劉藕生之名，是因其雅擅陶藝，名揚一方。待來到他在佛山的工作室，拜觀其繪畫佳構後，才知道他技不止於此。及至細讀其畫，靜品其書，才知其已在繪畫中融入己意，形成自己的面貌。他以「玩票」的心態入書入畫，進而不能自拔。在觀其畫時，很多人甚至會忽略了他在陶藝上的造詣。以至於剛剛認識他的人，以為他本是以書畫名世的。這很能說明，他的這種「玩」，已超越了平常的「閒情逸致」，而漸入專業的領域。

劉藕生無論對花卉、草蟲、墨竹、水族，還是走獸、翎毛、山水、人物，都十分擅長；尤以畫虎較為特別。古往今來，畫虎者代不乏人。近代以降，張澤（善子）以畫虎馳名藝壇，享「虎痴」的美譽，在現代畫壇獨樹一幟。劉藕生的畫虎，雖然不能和張善子相提並論，但其在刻畫虎的各種形態及抓住虎的神韻方面，卻是和張善子有某種神似之處的。在其虎畫中，既有深山嘯虎，也有草莽臥虎，更有英雄獨

立、桀驁不馴之獨虎，還有久居深林之下山猛虎。情態方面，有溫良之虎，也有兇猛之虎，更有若有所思之虎、雄踞山崖之雙虎……可謂曲盡其態。劉藕生畫虎，不僅刻意追求形似，更在襯景的裝飾、意境的烘托方面費盡筆墨，試圖為虎的生存環境營造一種詩意的狀態。他曾經說：「畫虎貴精神，不在皮相。威而不狂，健而不躁，此關係最難把握，非朝夕之功所能奏效者。」在這些精心描繪的虎畫中，可以見出其知行合一、身體力行的創作態度。

自古以來，畫虎類犬、畫虎類貓者不乏其人；或只有其形，而缺乏神韻的虎畫也比比皆是。究其緣由，除了技法的因素外，主要還在於對虎的習性缺乏足夠的了解。劉藕生的畫，明顯地表現出作者熟諳虎的各種情態。喜、怒、哀、樂，嬉戲、低沉、高昂、沉思……以人之情愫賦予虎之性情，以虎達意，以虎寄情，讓一幅幅虎畫變得鮮活起來。有趣的是，作者還在畫中綴以小語，言簡意賅，以補畫筆之不足。所以，劉藕生筆下之虎不僅能得其形神之大略，更能得筆情與墨趣。這種趣味，正是作者從陶藝趣味中延伸來的。

老虎的生存環境，或是崇山峻嶺，或是深谷叢林。劉藕生所繪之虎畫，多以險峻之山勢渲染，草莽生風，畫境空靈。氣勢磅礴之山陵，險波迭起之峽谷，高遠幽靜之深山，均躍然紙上，奪人眼目。未見其虎，而渲染之山水已然先

至。山水與虎相參，相得益彰。這是劉藕生畫虎的特色。初見劉藕生，溫文爾雅，談吐儒雅，而其虎畫則狂放恣肆，粗中有細，細中有粗，與其人似乎判若天淵。所以說，劉藕生將胸中所潛藏之虎威，透過其筆釋放於尺素之中，別有懷抱，這也是劉藕生虎畫之深意所在。

虎畫之外，劉藕生還擅於畫騰雲駕霧之巨龍、圓滾呆萌之熊貓、溫柔依人之綿羊、搏擊長空之鷹隼、伶俐清閒之小犬、飛奔千里之駿馬、跳躍叢木之松鼠、柳陰棲息之臥牛、雪地揚威之藏獒、遊戲水中之雙魚、引吭高歌之雄雞、自由飛翔之小鳥、驀然回首之雄獅、怡然自得之小貓、桃花叢中之小兔、緩緩行走之雙象、林間拾趣之黑熊、似與不似之赤蛇、活潑可愛之雙鼠、頑皮逗人之小猴、憨態可掬之墨豬等等。我想，這和他長期從事陶藝創作工作，牢固掌握各種動物的造型有關。這也構成了劉藕生繪畫的重要特色。

當然，劉藕生並非獨擅走獸，各類人物也是其描寫的對象。賽場奔跑之健兒、悲天憫人之高僧、救死扶傷之醫生、風韻卓絕之摩登女郎、迎取聖火之運動健將、跨越南北兩極之現代奇人，以及傳統人物如高士、達摩、鍾馗、仕女等等，均出現在劉藕生的筆下。古人所謂人物畫重在「成教化，助人倫」，在劉藕生的這批人物畫中，有意或無意間具有了這種社會功能。

　　山水畫也是近年來他擅長的畫科。其山水幾乎不用皴擦，也無傳統畫家之筆墨，他用自己獨特的筆意表現奔騰之江流、岌岌之懸崖、飛瀉之流泉、翻滾之雲海、雲遮之萬仞……在渾厚的筆觸中展現淋漓之山水，充分展現出作者不拘成法、我用我法的山水畫創作理念。此外，風景寫生也是劉藕生山水畫的重要素材來源，流光溢彩的新加坡河、險峰環立的華山下棋亭、雲海繚繞的黃山諸峰、荒涼的潼關古戰場、鏡泊湖的飛瀑、桃源仙境般的九寨溝、風景清幽的華清池……於寫生中融入己意，別具一格。

　　劉藕生是國畫中的多面手。走獸、人物、山水是其專長，花卉也不輸於人。在其花卉畫中，富貴之牡丹、遒勁之古松、幽谷之蘭蕙、應節之水仙、勁挺之墨竹、傲雪之紅梅、豔麗之桃花……或水墨寫意，或重彩奪目，均在其筆下呼之欲出。這種寫意花卉，處於世俗畫與文人畫之間，一直受到普羅大眾的追捧。

　　劉藕生不以陶藝自得，也不滿足於陶藝方面所取得的成就，潛心繪事，自出機樞，這在眾多從事陶藝的工藝美術大師之中，並不多見。書畫初雖然只是出於遊玩之餘興，但目下已然成為劉藕生之主業。劉藕生能將工藝與書畫融為一體，深研一道而及其餘，這是非常難得的，不是人人可以做到的。另一方面，劉藕生以工藝起步，書畫藝術又得關山月

指授，經多年歷練，其筆墨又能以自家風貌示人，不隨他人，在佛山以至廣州地區享有盛譽，成為工藝界和美術界的雙棲之星。

2007 年，劉藕生伉儷在廣州舉辦陶藝書畫聯展，筆者曾撰有小文紹介。如今，勤於奮進的劉藕生再次於廣州舉辦同名展覽，遂重拾舊文，重讀其書畫，拉雜寫來，並借此祝願劉藕生畫樹長春。

<div style="text-align:right">

2007 年 8 月 6 日初稿於穗城東垣之聚梧軒

2010 年 10 月 16 日修訂於京華之新源里

（原載《劉藕生畫集》，嶺南美術出版社 2007 年版）

</div>

## ▎朱頌民繪畫意象

　　廣東人的繪畫，大多比較柔美、秀氣、含蓄，打開朱頌民的畫幅，全然沒有這種「共性」，完全是一種北方山水的蒼涼、豪放與壯麗。這是朱頌民繪畫給我的最初印象。

　　朱頌民早年師從譚大鵬和郝鶴君，兩位老師的山水畫展現出的畫格恰是一種解衣般礡似的北方山水氣勢；也許在潛移默化中受其影響，朱頌民山水畫中的北方元素極為明顯。後來，朱頌民進修於廣州美術學院，遍覽名家畫跡，並得諸多名師指授，因而眼界大開，出筆不凡。

　　他特別擅長繪西藏的山水。所繪雪域高原，雲煙氤氳，瑞氣滿乾坤：其山，逶迤雲蛇，大氣磅礡；其水，奔騰流淌，一瀉千里；其雪，皚皚遠野，蒼茫無垠；其雲，卷舒無度，往來自在；其天空，雲蒸霞蔚，變幻萬端……他所描繪的高原山村，善以濃墨輔之以厚重的朱砂、青綠、金黃或赭色，色彩對比鮮明，給人以強烈的視覺衝擊力；而陡峭的山壁、翻騰的波浪、飛瀉的瀑布、高聳的古剎、一望無際的雪景以及類似「風吹草低見牛羊」等具有濃郁地域特色的風景，在其筆下，都能活靈活現地躍然紙上，使人有身臨其境之感。尤為特別的是，他在描繪這些大山大水時，總是能帶給人一種動感，並使人真真切切感覺到正在翻卷的雲和流動

的水。這是朱頌民繪畫技巧的主要特點。當然，在南方山水中常見的寧靜山村、靜謐遠野、小橋流水、和風細雨等也在其高原山水中不時可見，反映其有著駕馭不同繪畫題材的造型能力。

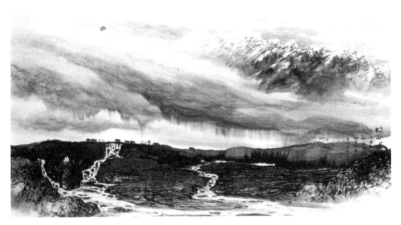

朱頌民 〈牧歸圖〉 紙本設色 97 公分 x180 公分

值得一提的是，在朱頌民繪畫中，能不時閱讀到一種禪味，一種經過雪域山川淨化之後澄明的心境與豁達的心胸。他將情感融之於筆，筆觸所及，到處可見其對一座座神山的敬畏，對雪域景致的膜拜。這種自然而然地流露正是其山水畫打動觀者的亮點所在。

朱頌民山水畫並無多少傳統的元素，甚至看不到一處明顯的皴法或任何一點古人的筆意。但在其畫中，卻暗合了古

人所謂的各種繪畫意象。

　　明代畫家兼畫學理論家唐志契在《繪事微言》中所說：「畫雲要得流動不滯，或鎖或屯，或聚或散，飄飄欲飛意象；畫雨要得深樹雲翳，帶煙帶風，無天無地，點點欲滴意象；畫風要得萬物鼓動，不可遮蓋意象。」在朱頌民的雪域山水中，恰是這種雲、雨、風三種「意象」結合。這種「意象」，也正是朱頌民不斷探索並為之付出精氣神的藝術結晶。

　　為了畫好這種「意象」，朱頌民曾多次遠赴西藏，親身體驗那片受文明污染最少的聖土帶給他的心靈震顫。在感受到一種醍醐灌頂似的心靈蕩滌後，朱頌民將西藏山水與其藝術生命熔為了一體，才使我們今天看到這片神奇的土地在其畫中魔術般變幻出的各種「意象」。

　　這便是朱頌民山水畫的魅力所在。

<div style="text-align: right">2011 年 11 月 15 日於穗城之意居室</div>

# ▍吉祥寓意與黃碩瑜的荔枝畫

荔枝因其「荔」與「利」諧音，故素來被人賦予「大利」、「吉利」和「一本萬利」之吉祥寓意。所以，荔枝畫一直因此廣受畫家和收藏家青睞。正如清代廣東籍畫家伍學藻在其《一本萬荔圖》中所題：「借字聲以取吉祥，唐宋畫院多有之。」在傳世作品中，已發現宋人所繪荔枝。自明代以來，有不少畫家熱衷此道，「吳門畫派」畫家沈周的〈荔枝白鵝圖〉便是現存較早的有關荔枝的名作。張問陶、金農、居巢、居廉、吳昌碩、齊白石、方人定、陳大羽、林豐俗、陳永鏘等都創作過荔枝題材的繪畫作品。在當代嶺南畫家中，黃碩瑜在荔枝畫方面別樹一幟。

黃碩瑜先後師從梁伯譽、趙少昂等，雖然在相當一段時間裡寓居加拿大，其畫風受到加國影響，但其繪畫譜系仍然屬於嶺南畫派一支。他畫荔枝，特別重視其形，尤其質感。荔枝在其筆下晶瑩剔透，鮮活生動。他善於將荔枝配以不同景物加以渲染，如山坡、村野、茂林、荒山、古樹等等，突破了前人所繪荔枝僅畫折枝或局部的流風，在題材、襯景及構圖上都做了大膽的革新與嘗試。這一點，與嶺南畫派諸家一直以來所提倡的語言變革與藝術創新是一脈相承的。

黃碩瑜的荔枝在賦色上也多採用鮮豔的朱砂兼赭石，並

施之以水，以達到鮮活的效果。他以沒骨法寫果實，明代詩人丘濬的《詠荔枝》詩中有「世間珍果更無加，玉雪肌膚罩絳紗」之句，在黃碩瑜畫中似可獲得相似的視覺體驗。

黃碩瑜以其獨有的一種水墨與色彩相融合的藝術技巧為我們呈現了嶺南佳果的形象。其荔枝畫受到書畫收藏界的追捧，其名聲亦廣播於海內外。更為難得的是，他信奉「獨樂莫如眾樂」的人生理念，以一己之力，兼濟天下。他多次參加諸如抗洪救災義賣、幫助弱勢群體籌款等公益行動。我想，這便是其畫品與人品的統一。

<div style="text-align: right">2016 年 7 月 10 日於京城景山小築之梧軒</div>

# 方土繪畫的形神

多年前,我應北京《畫風》雜誌之約,專門寫了一篇探討當代嶺南繪畫的文章。在我所考察的十四位具有代表性的當代嶺南畫家中,方土是不可繞過的一位。在有限的篇幅中,我談到了方土作品中所具有的濃郁時代感,這是他的繪畫給予我的最直觀印象。

這種時代感不僅來自於他的現實關懷的作品,如〈江山迴響·1927〉、〈鄉村木匠〉、〈海平線〉、〈喜上眉梢〉、〈2008中國—感恩〉、〈2008中國—重建〉,也來自於他的「語言變革」——即便是一些傳統題材的作品,如〈懷素蕉帖圖〉、〈雲水素心〉、〈浸月圖〉、〈嶺南花果〉等,也能夠讓觀者感受到一種強烈的現代感。顯而易見,方土的很多作品源自於時代需要,尤其是一些為

弘揚主旋律而專門創作的。如為紀念汶川大地震而創作的〈2008中國—感恩〉,其題材來源於汶川當地小朋友自發組織在路邊樹立感恩牌子的新聞,此作品是現實世界在藝術中的再現。作者以水墨淋漓的形式表現物件,並輔之以水彩,使作品呈現出一種鮮活、明亮的氣象,表現出一種現代感。方土自己說:「……歷史畫的創作,是我……直接從社會、歷史、生活中取材,以一種質樸的敘說方式,高度概括

化的形象處理……對當下思考的問題及時做出的反應。」我
想這是他自己對於這類畫作的最好闡釋。

在傳統題材的花卉畫中，方土以潑墨大寫意的筆觸渲
染物象的「形」與「神」，頗有一點明代青藤山人徐渭的遺
風，能在「墨」與「水」的調和中遊刃有餘。他能在「似」
與「不似」之間遊弋，並將自己的「意」表現出來，讓人們
在抽象與具象間看出他畫中文人的筆墨情趣和對現實關懷的
拳拳之心。

時隔多年，當我重新審視經過變革後的方土時，只覺耳
目一新。他在之前已經確立的基本風格上，又有了長足的發
展，其繪畫中有著極為特出的意趣。他的人物畫，以濃厚的
水墨，畫出人物的蒼渾、厚重與時代感。他注重人物的造

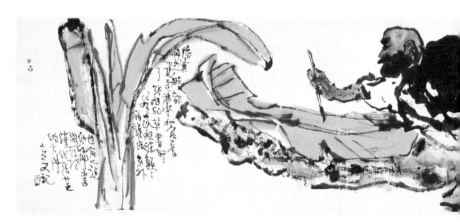

方土 〈懷素蕉帖圖〉 240 公分 x60 公分 2007 年

型，更注重造型之外的精神氣質。無論是軍人的滄桑、佛祖的莊嚴、藏民的質樸、女郎的時尚，還是具有傳統意味的高士的豁達、閒適、疏放，都淋漓盡致地躍然紙上。當然，在其人物畫中，還有一種是以簡潔的線條，用誇張到近乎變形的造型塑造各色人物的，很有一種漫畫的意味。而一些傳統題材的人物，如高士系列及現代眾生相（如〈秀色掩古今〉、〈暖腳圖〉等）中的人物，則生動活潑、妙趣橫生，堪為現代新文人畫的重要表像。至於一些寫生之作，如新疆寫生系列之提孜那甫寫生系列等，則展示出其嫻熟的寫生技巧，將人物從形態到氣質栩栩如生地刻畫了出來。而「非常記事」之類的大型人物畫系列，則秉承其過往的現實關懷精神，具有濃郁的時代氣息。

其山水畫，雖無傳統的皴法，卻有傳統的意趣。既有林泉高致，也有溪山平遠，更有崇山峻嶺、茂林修竹，用現代的筆觸表現一種久違的文人情懷。但其筆墨語言卻仍是現代的，其賦色及水墨大膽奔放、不拘一格，在渾厚中展現了現代人的山林情結。明代畫家唐志契在其《繪事微言》中說：「山水原是風流瀟灑之事，與寫草書、行書相同，不是拘攣用工之物。如畫山水者與畫工人物花鳥一樣，描勒界畫粉色，哪得一毫趣致？」方土可謂得山水之真趣，不求工而求其趣，以揮灑之筆寫出胸中意氣，真正得到古人所謂的「趣致」。

方土所繪的花鳥，一展其幽默風趣的筆觸，融合八大山人水墨技巧與構思奇境，將鳥雀的孤獨、桀驁與閒淡恰如其分地表現出來；而梅蘭竹菊等傳統文人所鍾愛的題材，在方土筆下，則變得簡潔而清新，在抽象與具象中盡顯文人的筆情墨趣。

需要說明的是，或許方土的探索，只是其隨心所欲地表現自我，傳遞情感。這是他的獨特宣洩方式，與藝術的終極追求無涉。但恰好是這種無心插柳柳成蔭的繪畫方式，成就了方土，讓我們看到了一個飽含激情、血肉豐滿的藝術家形象。

<div style="text-align: right">2015 年 11 月 28 日於京城景山寓所之梧軒</div>

# ▌圖像的魅力 ── 杭春暉人物畫閱讀

一

　　最早接觸的杭春暉的畫，是那些融微觀與精緻於一體的玩具熊系列。作者以暗灰色的精細筆觸配以近乎凝固的暗紅液體，形成強烈的視覺反差，其匠心獨具的藝術構想，將觀者帶回童年時代，為喧囂與浮躁的現代都市生活注入了鮮活元素。他的這種將近乎卡通的造型與傳統中國畫語境相結合的畫風，自然就構成了他略帶感傷卻又雋永深長的繪畫品質。這是我在認識杭春暉及其玩具熊系列繪畫之後的直接感受。

　　現在面對的是杭春暉人物畫，卻另有一番意味。

　　和玩具熊系列一樣，從杭春暉的人物畫中，仍然能感受到一種平靜、幽寂。正如杭春暉自己所說：「我本身也不是一個樂觀的人，受了叔本華和尼采的影響。同時，我是個非常需要自我，需要和別人保持距離感的人。」在其畫中，我們能感受到工業化時代人們普遍存在的一種憂鬱和隔膜感。灰色調的主旋律，冷峻的男女主人公，成為他的人物畫給我的最直接的視覺體驗。在細膩的筆致中，在靜穆的氛圍中，在男女主人公憂鬱的眼神中，在神祕的花紋中，在訝異的驚嘆中，在撲朔迷離的光照中，在或明或暗的渲染中，甚至在

安靜得可以聽見自己心跳的環境……我接收到作者竭盡全力所要傳遞的一種感傷情愫。這種與其小熊系列繪畫如出一轍的疏離氣質貫穿其人物畫始終，彌漫在讀者的眼前，揮之不去，卻又意味無窮。

## 二

　　繪畫語言雖然只是一種載體，但在杭春暉的人物畫中，卻占據著重要的一環。杭春暉學過雕塑、做過平面設計，其造型能力與審美趣味有著很多畫家所不具備的優勢。所以，他並沒有像很多傳統畫家那樣對於筆墨技術過分沉迷。他所使用的材料是傳統的，但其運用的語言形式卻是現代的。他試圖在傳統與現代中架設一座橋梁，作為連接其心靈世界與現實世界的紐帶。事實上，在他的繪畫中，我們看到了這種經過艱辛努力得來的回報。他以超乎很多寫意畫家可以想像的細緻與精微，在經過特別暈染的宣紙中，精心構築自己的藝術世界。這是我們看到的他在繪畫語言方面所做出的藝術探索，也是其作品能打動觀者的先決條件。當很多畫家在急功近利的世風中急於求成地批量生產作品，以應付煩囂而熱鬧的市場之時，杭春暉依然在其寂寞的畫室中勾勒自己的藝術夢想。

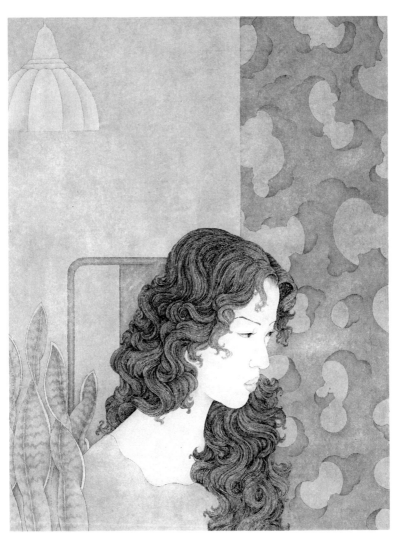

杭春暉 〈人生若如初見〉 紙本設色 49 公分 x38 公分 2007 年

　　清代畫家沈宗騫在其《芥舟學畫編》中有言，人物傳神寫照，「非用筆得法者不能」，「若徒藉凹凸、蒼黃、白皙、紅潤之色，不過得其形似而也，其靈秀韻韻之致，萬萬不能得也」，「欲得靈秀韻韻之致，而不講求筆法之所在，亦萬萬無由得也」。很顯然，在杭春暉的人物畫中，他能將筆法的運用達到遊刃有餘的藝術境界，以熟練的筆法刻畫出古人所謂的「靈秀韻韻之致」。在他的人物畫中，幾乎都能看到這種藝術特徵，如作於 2006 年的〈秋鶯〉、2007 年的〈瑪麗亞的愛〉、〈巧姐之寓言〉、2008 年的〈失樂園〉等都是如此。無論是白皙的臉龐、捲曲的秀髮、優雅的裝扮，還是怪異的文身、深不可測的眼神、夢幻般的色彩，或者那些極具裝飾性，如同明末陳洪綬筆下那種變形而富有質感的襯景，都展現出一個專業畫家在具象的構思與筆底功夫相熔鑄方面的嫻熟技巧。我想，正是春暉對於繪畫語言的駕輕就熟，才使他的繪畫能令觀者在第一視像中獲得審美愉悅，從而讓人欲進一步探究其畫外意境。

三

　　更重要的是，杭春暉的人物畫傳遞了一種現代人所遭遇的生存危機。這種危機不是來自現實世界，而是來自心靈的積鬱。當工業文明慢慢改變人們固有的生活結構與精神狀態

的時候，怎樣透過藝術手段來表達由此而引發的苦惱、煩憂與迷離便成為很多藝術家所面臨的問題。在杭春暉筆下，在彌漫著灰色調的主旋律背景下，人物或思考或冷漠或驚訝或幽怨或沉默或傷逝或懷想或迷茫或彷徨或無聊或疑惑或無助……各種低沉的表像充溢在人物的每一個細節中。這是作者一種強烈的社會意識的反映，也是作者對物質世界所產生的憂慮在其筆下的集中反映。

法國哲學家亨利·柏格森（Henri Bergson, 1859-1941）在其代表性經典著作《時間與自由意志》中指出：「藝術，不管是繪畫、雕塑、詩還是音樂，目的都在於去除實用的符號，慣例的與社會所接受的一般性。總之，要去除一切將現實與我們遮蔽的東西，以便使我們直接面對現實本身」。在春暉的人物畫中，我們便可看到這種「現實本身」。

杭春暉曾說：「70後的人更願意在作品中尋找社會責任感的表達方式，而80後和90後則更突出自我個性」。作為一個70後的新生代畫家，杭春暉在其人物畫中充分展現出這種「時代特性」，其2009年所作的〈永恆與瞬間〉可為典型代表。該畫是以2008年發生在四川汶川的「5.12」特大地震為背景，是現實關懷與人文精神相融合的結晶。畫中撕裂的大地、緩緩飄向天空的小女孩、飄曳的紅色帶以及略帶迷幻色彩的燈光，將災難定格在一瞬間，給人一種強烈的視覺震

撼，把人在突如其來的天災面前的無助、無奈真實地表現出來。這是人類所面臨的一個永恆而沉重的主題。春暉截取了災難中的一個極為普通的切面，加以藝術昇華，簡潔明瞭地將這一主題呈現在世人面前。春暉在畫中表現出了強烈的社會責任感。

當然，在其畫中，我們還能閱讀到其他很多的資訊。在使人從畫中感受到一種低迷而略帶感傷的藝術情境的同時，人們也能享受到畫家帶來的視覺盛宴與精神美食。我想，這便是杭春暉人物畫所折射出的圖像魅力。

2010 年 3 月 31 日於北京亮馬河畔

## ▎白宗仁山水畫散論

　　相對於內地文化圈來說，臺灣畫壇保存傳統較為完整。無論在中國畫創作技巧方面，還是畫中所展現出的文人情趣方面，他們繼承並延續了中國畫學脈，一直未嘗稍懈。在山水畫畫壇，尤其如此。我所見到的當代臺灣山水畫家們，一方面受到西方文化的影響，一方面又保留著深厚的中國繪畫的血脈，能夠將傳統繪畫與西方繪畫有機地結合在一起。遠的如「渡海三家」的張大千、溥心畬和黃君璧，近者則為一些中青年的畫壇才俊。白宗仁先生就是這樣一個在傳統山水畫和現代繪畫語言中遊刃有餘的實踐者。

　　白宗仁先生生活在臺灣，曾在內地遊學很長一段時間。這使他既能受到傳統繪畫的薰陶，又能受到多元文化的薰染。他熱衷於參加海峽兩岸的文化交流，和名家一起觀摩書畫，見賢思齊，在傳統繪畫中尋找自己的藝術定位。在他的山水畫中，能夠看出他對黃公望、石溪、黃賓虹、張大千、黃君璧、溥心畬等都有繼承，吸取了他們的繪畫精髓。他的博士論文，選擇了張大千作為自己的研究對象，而張大千正是一個在中國傳統山水畫方面的集大成者，同時又是一個將傳統繪畫與西方繪畫完美結合的創新型畫家。白宗仁能夠從張大千繪畫中推陳出新，並形成自己獨到的繪畫風格和

體貌。

　　白宗仁創作的最新作品，給人耳目一新的感覺；尤其是即將在北京恭王府展出的繪畫作品，展現出近年來他在山水畫壇探索的痕跡。他的山水畫，喜歡用一些厚重的山石 —— 他非常注重石頭的形態、透視、裝飾性，配以淡遠、簡潔的小船，大塊的留白，給人以無窮的遐思。白宗仁的山水畫比較厚重、渾穆。同時，他的山水畫又是多樣的，能夠用不同的筆觸、不同的視角向我們展示一個多彩的山水世界。這是我們在觀看他山水畫時所得到的最為直觀的視覺體驗。

　　白宗仁的山水畫沒有傳統中嚴格的皴法 —— 既沒有北派山水的斧劈皴，也沒有南派山水的披麻皴。他運用的是一種近乎抽象的山水畫風貌，在抽象與具象之間表現出山石、雲霧、樹木的形態，讓人感覺到一種流動的山石，一種處於動態中的山水景象。他的山水在傳統之中蘊含了很多現代的筆墨語言，具有濃郁的當代氣息。

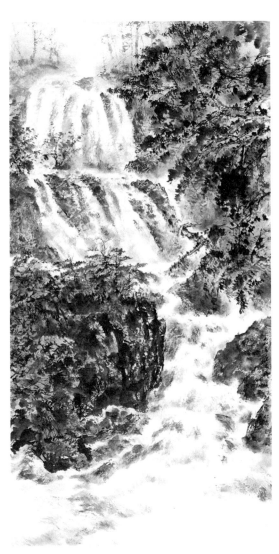

白宗仁 〈高山流水〉 紙本設色 137 公分 x68 公分

　　白宗仁的山水畫總體來說比較明快、陽光，傳遞給人非常積極向上的態度。他在傳統基礎上，還汲取了張大千晚年的潑彩、潑墨的風格，構圖、用筆、用墨都很大膽。看得出來，他在繪畫語言方面力圖開拓創新，走出一條適合自己的路子。他的潑彩、潑墨山水可謂淋漓盡致、不拘一格，在似與不似之間，抽象與具象之間，表達出一個現代都市人的山水情懷。應該說，白宗仁的山水畫手法、筆法，是當代臺灣山水畫壇的一個縮影，非常值得我們去借鑑和學習。如果用「渾厚華滋」來形容他傳統型的山水畫，那麼，用「氣韻靈動」來形容其潑彩潑墨山水畫，同樣也是比較確切的。

　　白宗仁的山水畫還有一個特別之處，他喜歡用大塊的留白和雲霧來渲染白雲深處人家。他常常用高遠、深遠的筆法來描繪崇山峻嶺，給人以氣勢磅礡之感。他描繪的白雲和黃君璧、張大千描繪的白雲有神似之處。他對於畫面中氣氛的渲染和烘托，與嶺南畫派高劍父、高奇峰等人早期的作品也有神似之處，比如他畫的〈阿里山的雲海〉、〈姐妹潭冬雪〉。

　　清代書畫家邵梅臣在其《畫耕偶錄》中論述山水時說：「昔人論作書作畫以脫火氣為上乘，夫人處世，絢爛之極，歸於平淡。即所謂脫火氣，非學問不能。」在白宗仁的山水畫中，我們能看到他在逐漸脫去「火氣」。其畫在一種平靜、沖和中由入世轉為出世，將眼中山水與心中山水融為一

體。在簡約的山水世界，可以暫時規避紛繁複雜的現實世界。這是現代都市人在浮躁、快節奏的生活中所嚮往的一種與我們已漸行漸遠的古典文人情懷。這或許便是白宗仁的山水畫給予我們的生動的心靈體驗。

　　白宗仁現在還非常年輕，剛過知天命之年，這對於一個國畫家來說，正是青壯年時期，也是其藝術從歷練逐步走向收穫的時期。毫無疑問，他的山水畫還處於探索與上升階段，還有很大的發展空間。我們完全有理由相信，像白宗仁這樣一個飽覽詩書且行萬里路的傳統型畫家，由於他的勤奮、悟性，更重要的是，由於他在藝術上的各種探索與堅定的意志，他在傳統與創新中必將走出一條更為廣闊的山水畫新路。

　　我們期待著白宗仁先生在藝術之路上走得更遠，同時期待他取得更為豐碩的成果。

　　　　2015 年 8 月 2 日初稿於京華景山寓所之南窗

## ▎傳統語境中的歐廣勇書畫

　　認識歐廣勇先生已近二十年了。他早前在廣東省書法家協會任專職副主席，因為工作的關係，我們時相往還。知道他不僅潛心書法創作，還為廣東省書協的日常運作做了大量工作，並編撰了《廣東省志‧書法篆刻》、《七星岩鼎湖山書法石刻選》、《中國歷代書藝概覽》等，為弘揚書法藝術，尤其是宣揚嶺南書法做出了卓越貢獻。後來我撰寫《嶺南金石書法論叢》、《廣東傳世書跡知見錄》、《嶺南書法》等論著時，他給予我不少啟發，我也引用了一些他的論點。可以說，在嶺南書法的研究與傳播方面，歐廣勇先生與麥華三、陳永正等學者、書家並駕齊驅，居功至偉。

　　歐廣勇從書協的工作崗位上榮休以後，開始全身心投入到藝術創作中。我也因為工作、學習的原因，往來於京粵兩地，與歐廣勇先生接觸的時間慢慢減少。但有意思的是，隨著歐廣勇先生近年來井噴式的藝術創作，我對他的藝術活動與藝術成就反而越來越熟悉了。他不僅專研書法創作，還兼擅繪畫、詩詞、篆刻，同時還熱衷古玩鑑藏，可以說真正過起了一個傳統士大夫似的愜意生活。

　　毫無疑問，歐廣勇先生是我所知道的在廣東書畫界中為數不多的兼具學者、詩人與士大夫情懷的書畫家。在他的書

畫世界，我看到的不僅僅是筆墨的精煉、意境的幽深，更重要的是，看到了很多在一般書畫家作品中所看不到的文化內涵、學者底蘊。這種筆墨之外的意蘊，顯然不是在臨池中可達到的。這需要一種日積月累的、來自於內在修為的歷練。人們常說的「腹有詩書氣自華」，也就是指筆墨之外的內涵。在歐廣勇的書畫中，就很能深刻地體會到這點。

先看看歐廣勇的書法。書法可以說是歐廣勇的本行，是其安身立命之本。在眾多頭銜中，「書法家」應該說是歐廣勇首先在世人眼中的定位。正因如此，書法也就成為其藝術成就的重要組成部分。歐廣勇書法的最大特色在於，他以一種近乎古拙而渾厚的筆觸抒發出一種老辣、蒼勁的氣概。不求工而自工，拙而愈巧。看得出來，歐廣勇並無刻意追求一種獨特的書風，但這反而成為其藝術特色。在沒有任何雕飾，沒有尋求「無一筆無出處」的古訓中，自然而然地形成了自己的風格。他的隸體榜書，尤其能反映出個性所在。其結體與運筆並無傳統的蠶頭燕尾筆勢，但其隨意揮灑、無拘無束的運筆，濃淡深淺的墨韻以及不拘成法的布局，給人一種靈動與飛躍之感。他的甲骨文書體也是如此，雖是甲骨文形體，但實則完全是自己筆意。篆書則寧靜雍容，行草書則縱橫飛揚。在他的諸體書法中，行書蘊含隸意，隸書又不乏行草之肆意。正是這種完全不受古法所囿的書寫模式，突顯

出一個個性鮮明的藝術家形象。

再看看歐廣勇的畫。在很長一段時間，我並不知道歐廣勇先生同時兼擅丹青。直到 2014 年收到他相贈的畫冊時，才知其也雅擅繪事。這種「雅擅」，並不是一般書法家所追求的「逸筆草草」，而完全是一個傳統文人畫家的筆情墨趣。他擅長花鳥、山水，偶爾也會畫一些人物。如果只看其中國畫而不了解其書法的話，很多人會以為他應該就是一個專業的畫家。他所畫的松樹、梅花、墨竹、朱頂紅、水仙、牡丹等，都是筆墨練達，枯筆與濃墨相摻，遒勁而極富文人情趣。山水則意境深遠，不事皴擦而氣象森然。所繪鍾馗只求意到，然正直與威武的形象已躍然紙上；而於 1960 年代所繪農婦，無論在人物造型，還是主題、顏色等方面，都打上深刻的時代烙印，是「筆墨當隨時代」的產物。在其畫中，我們似乎可看到齊白石、黃賓虹，甚至關山月、黎雄才的影子，可見，在仰望前賢的心慕手追中，歐廣勇仍然保持著自己特有的繪畫語言與境界。在「似與不似」與「意在筆先」的平衡中，歐廣勇找到了適合自己的路子，因而也才有了今天我們所看到的歐廣勇畫風。

最後再說說歐廣勇的篆刻。歐廣勇曾為我刻「眉山人」、「朱萬章印」等印，均是其一以貫之的風格 —— 疏朗、豁達。在他的篆刻中，能看到齊白石的影子，也能看到

黃士陵的痕跡，但更多的是其博採眾家之後形成的自己的風格。與其書畫一樣，歐廣勇的篆刻大多「以意為之」，不求工整，只求意境。正是由於他長期以來恪守自己的藝術理念，才使我們看到了一個具有多方面藝術涵養且不落時俗的藝術家。

　　和很多傳統藝術家一樣，歐廣勇在書畫篆刻之外，還長於詩詞文賦。本來，對於一個傳統文人來說，詩書畫印是其必備的傍身之術。但由於 20 世紀下半葉以來，傳統文化的缺失和越來越精細的社會分工，使得能同時具備詩書畫印技藝的文人成為鳳毛麟角。在鳳毛麟角中，詩書畫印又同時精擅的就更少了。所以，在當下的文化語境中，像歐廣勇這樣的藝術家並不多見。我們在考察歐廣勇藝術成就的時候，顯然是不能忽視這一點的。

　　宋代詩人晁說之曾有一首詩曰：「畫寫物外形，要物形不改。詩傳畫外意，貴有畫中態。」無論是讀歐廣勇的書法，還是其繪畫、篆刻，或者詩歌，都會為他這種詩畫一律的文人情懷所感動。雖然這種古典情懷似有離我們漸行漸遠的趨勢，但在歐廣勇的藝術世界中，我們仍然可以常常感受到離我們越來越近的文人氣息。

　　這便是歐廣勇藝術的魅力所在。

<div style="text-align: right">2014 年孟春於京華之景山東街</div>

# ▌拙趣中見張志輝花鳥畫

　　張志輝先生是廣東花鳥畫壇的青年才俊。雖然由於長期在北京工作的緣故，和他交往不多，但從各種媒介知道了其人其畫。他長於花鳥畫，尤以畫石榴著稱。單就以畫石榴一點，倒是和我有幾分相像。我以畫葫蘆見長，與他算是術業有專攻，可以說不謀而合，所以看到他的畫，自然而然生出一種親切感。

　　張志輝的石榴給我的最初印象是：畫面色彩感非常強烈。他用大塊的積墨、大片的色塊去表現一種狂放的、恣肆淋漓的繪畫格局，明顯繼承了徐渭、八大山人和齊白石以來的潑墨大寫意傳統。同時，他的構圖也非常大膽，甚至可以說是超乎尋常的險絕：有時候留下大塊的空白，不以常規的留白形式構圖，有些地方還出現一些大塊的色斑。這種非常規的構圖模式給人一種清新的感覺，在一種脫俗的、非常規的審美中，帶給人一種全新的視覺體驗。

　　張志輝的畫格調脫俗，無論是鮮豔的敷色，還是濃重的潑墨，都在一種超乎尋常的構圖中呈現一種拙趣，古拙之中見爛漫。他在運筆時往往不拘繩墨，不囿藩籬。在石榴畫之外，張志輝也畫一些潑墨的雄鷹、松樹、柿子、枇杷、陽桃、水仙、梅花，甚至也像我一樣畫葫蘆，這些畫都能展現其胸襟開闊、不流於俗的繪畫品質。

張志輝 〈福至圖〉 紙本設色 68 公分 x68 公分

　　張志輝一直崇尚八大山人、吳昌碩、齊白石、吳冠中諸家，為其畫中所展現出的恣肆淋漓的筆墨所折服；同時，又得嶺南畫家林墉、方楚雄、尚濤、陳新華等指授，耳濡目染，博採眾家之長而為我所用，逐漸形成自己的風格。在其畫中，既有傳統的潑墨寫意痕跡，繼承了青藤、白陽、鄭板

橋、吳昌碩、齊白石等人延續下來的流風餘韻，同時也蘊含著很濃厚的現代筆墨語言，墨彩交融，明淨歡快。他畫中所描繪的小貓、母雞、肥豬等，都是一種很天真的、肥碩的、可愛的形象，擬人化，給人一種天真爛漫、不拘一格的審美感受。一般說來，衡量一個人的畫是否具有較高水準，是否具有發展前途，是否能被業界認同，主要看其繪畫本身是否能夠給人帶來美的體驗，是否有獨特的筆墨語言。張志輝的畫恰好能給人以這樣一種全新感受。

在張志輝的畫作中，常常伴有或多或少的題跋。他的書法和他的繪畫可謂相得益彰，其書法笨拙之中自有情趣，有奇有怪誕，與其繪畫的構圖有一脈相承之處。

更重要的是，張志輝有過科班的藝術經歷，又不斷地師承諸家，善於變革，而且還處於青壯年時期，正是藝術積累與上升時期。很顯然，我們完全有理由相信，張志輝的繪畫將在畫壇嶄露頭角，漸入佳境。

<div style="text-align:right">

2015 年 6 月 16 日初稿於京城景山寓所之南窗下

2015 年 6 月 26 日修訂於穗城東垣之意居室

</div>

# 許昌敏花鳥畫印象

　　雖然一開始對許昌敏的花鳥畫並不熟，但看到她的作品時，還是被感動了。她並沒有受過專業的訓練，只是靠自己的「中得心源」，靠前賢的指點，靠自己的勤奮和天賦，便創作出氣韻生動、形神皆備的花鳥畫。

　　由於許昌敏長期生活在潮州這個具有深厚人文底蘊的地方，從小就受到藝術薰陶。及長，先後師承或私淑齊良遲、林豐俗、方楚雄等花鳥畫名家。在許昌敏的畫中，還能看到包括吳昌碩、齊白石、陳大羽在內的書畫家的影子，於齊白石紅花綠葉派花卉，浸淫尤深。至於潮汕地區一些書畫家在近代以來受海派影響的繪畫傳統，在許昌敏畫中也得到展現。正是因為她這種博採眾家之長的取法之路，使她的繪畫在技巧上已趨於成熟，意境上漸入佳境。

　　我們再來看許昌敏繪畫本身。她的線條非常流暢，所畫的小雀、芭蕉、藤花、荔枝、牡丹、柳樹等，都有一種海派風格的氣韻，同時又具有嶺東畫家常見的那種文人氣質。她的畫以水墨寫意花卉為主，不過偶爾也有一些是濃墨重彩的，甚至更有一些精巧別致的小動物。縱觀其畫，工筆和寫意相結合，水墨與賦色相結合，秀雅與雄奇相結合，是其花鳥畫的主要特色。

許昌敏 〈芭蕉小雞〉 紙本設色 136 公分 x68 公分

許昌敏的「藤花」頗見功底，構圖縝密而不煩瑣，繁複而不累贅，張弛有度，疏密有致。尤其是她那遒勁的線條，能夠讓人感受到一種歷練之後的曠達與平淡。娓娓道來的藤蔓與花葉，似與內心的平靜、沖和相得益彰。古人常說，畫為無聲詩。在許昌敏的花鳥畫中，便可見到這種無聲的詩意。

許昌敏是非專業畫家中的佼佼者。因為有生活，因為有積澱，因為有激情，更重要的是，因為有著對藝術的專注與孜孜以求，使其藝術一直保持著一種旺盛的生命力。完全有理由相信，隨著許昌敏的不斷進取、閱歷的積累，其藝術成就，必將更上一層樓。

<div align="right">2014 年 11 月 19 日於京華東城之沙灘後街</div>

## ▌具象之像：盧少球花鳥畫

認識盧少球已經數年了，雖然交往不多，只斷斷續續在廣東和北京見過幾面，但對其繪畫卻是耳熟能詳。在我離開廣東北上供職後，見面的機會是少了，但因了現代資訊的便利，經常透過微信或其他電子媒體見其新作。而每逢他有畫集梓行或有報刊登載其新作，我總會在第一時間閱讀到，這可真應了古人所謂的「天涯若比鄰」了。

盧少球出生於廣東東莞茶山鄉，此地中各類嶺南蔬果與風物極為興盛。他自幼耳濡目染，因而在其筆下，自然就能找到源頭活水，成其藝術生生不息的永恆素材。

盧少球曾在廣州美術學院學習中國畫，師從周彥生、陳振國等當今嶺南畫壇的名家。有意思的是，在他的畫中，並未折射出明顯的師承痕跡。這是其踐行齊白石所說的「學我者生，似我者死」的藝術定律。他的花鳥畫，側重對物象的深刻描寫，無論是鮮活欲滴的荔枝，還是綴滿枝頭的柿子，或者是各具情態的石榴、鳳眼果、絲瓜、水瓜、蒲桃、番薯花、木瓜花、長春花、陽桃、菱角、金針花、茉莉花、幽蘭、翠竹等，都鮮活生動。他尤其善於描繪嶺南佳果 —— 荔枝，將其與雛雞、游魚、小雀、蜜蜂等繪於一幅，增強其活力。他甚至還將鱗次櫛比的村舍作為荔枝的襯景，以烘托物

阜民豐的盛世之景。在其荔枝畫中，既可見朦朦朧朧的意境
渲染，又可見碩果累累的寫實技巧，當然，更多的還是透過
對不同形態的荔枝在不同環境中的描繪，以展示其裝飾性與
製作性的藝術手法。

盧少球 〈莞邑珍品〉 紙本設色 93 公分 x93 公分

　　別出心裁的是，盧少球還將嶺南蔬果與報紙、桌椅等置於一畫之中，頗似油畫中的靜物，也很類似國畫中的錦灰堆，展現出其獨具匠心的藝術構思與中西融合的藝術功底。這種不拘一格的創意，與其他畫作相得益彰，成為其鮮明的藝術符號。

　　盧少球還擅長白描花卉。他所創作的〈茉莉花〉諸作便是其白描代表作，顯示了其多方面的藝術才能。看得出來，正處於藝術上升期的盧少球喜歡做各種藝術形式的嘗試與探索。這正是其繪畫保持持久激情的根本所在，這在其白描畫中便可略見一斑。

　　盧少球生活的東莞，是產生過諸如王應華、張穆、居巢、居廉、張敬修、張嘉謨、容祖椿、黃少梅、盧子樞等名畫家的人文昌盛之地，鍾靈毓秀，沾溉後人。尤其是晚清時期的居巢、居廉，更是以嶺南蔬果題材的創作而揚名畫壇。盧少球在這樣的人文環境裡，致廣大而盡精微，得其靈秀之氣，因而在其畫中，就展現出雋永深長的意趣。這既是一方水土潤澤一方畫家之必然，也是盧少球在藝術道路上孜孜矻矻探求的必然。

　　作為嶺南畫壇的後起之秀，盧少球的畫藝尚有很多可探索與提升的空間。這是其優勢之一。我很樂於看到他每一步

成長的軌跡，更期待其在不懈的研求中，漸臻化境。

2017 年 6 月 19 日於京城之嘉瓠樓

# 莊名渠的繪畫意象

雖然和莊名渠素未謀面，但在廣東工作時，對其畫早已有所了解。記得去年某一天，接到莊先生電話，希望我能為他的畫寫幾句。後來便收到他托人送來的畫冊，仔細閱讀了他近幾年的各類畫作以後，對其畫更加深了印象。癸巳孟秋，我因工作需要離開廣東，來到中國國家博物館。雖然在空間上遠離嶺南，但嶺南畫壇的動態仍然無時不在我的關注之中。而跳出嶺南的繪畫圈再來讀莊名渠的繪畫，似乎與之前所見又有不同的感覺。基於此，幾次動筆而未能成文，數易其稿，終於斷斷續續寫成了此文。

莊名渠是一個山水、人物、花鳥兼擅的畫家，畢業於廣州美術學院國畫系，受過系統的專業訓練。他又曾師從嶺南畫派的第二代傳人關山月、黎雄才等。莊名渠出生於廣東潮陽，藝術活動集中於肇慶。因此，無論從師承關係，還是所處地域而言，把他歸類於嶺南畫派的傳人都是恰當的。但正如眾多的嶺南畫派傳人一樣，莊名渠並未拘泥於高劍父、高奇峰、陳樹人、關山月、黎雄才以來的某一種特有的畫風，而是承繼其革新傳統，畫風展現出雅俗共賞、不流於弊的特色。

雖然莊名渠各科兼擅，但其最為擅長，且奠定其藝術風格的，還是山水畫。和很多嶺南派畫家不同的是，莊名渠的

山水畫構圖縝密，結構謹嚴。這種近乎工細的山水畫筆法與當下很多側重製作性和裝飾性的山水畫風相異。在工細中摻以粗放，在寫實中不乏寫意。在山水畫方面，莊名渠可謂以傳統入手，但其畫中所展現出的傳統元素則並不明顯。相反，其筆墨語言所展現出的現代性遠遠超越其傳統性。他在或豪放或婉約或壯美或秀麗的意境中盡展其筆情墨趣。在山水畫中，最難掌握者乃氣韻。氣韻之雅與俗，非筆墨技巧可以直達，而是作者本人文化內涵的外延。關於這一點，很多畫家窮其一生，也未必能到達脫俗之境界。莊名渠的山水畫，便是在脫俗奔雅的路徑中 —— 在雅與俗的抉擇中，很自然地找到一條適合自己的路。這需要長期歷練、積澱。而這正也是中國畫的魅力所在。從莊名渠的山水畫中，我們看到了他為此而付出的不懈努力。

看得出來，莊名渠試圖以不同的圖式、不同的立意來展示其山水畫的各種意象。很顯然，在著筆最多、落力最勤的山水畫中，莊名渠盡情地施展創作才華。既有傳統山水畫的高遠、平遠、深遠之法，表現出林泉高致；也有類似於現代風景畫的新異氣象，以色彩對比強烈的賦色烘染，表現出時代氣息。在多面的探索中，在不拘於前人窠臼的揮灑中，在自我意識的覺醒中，莊名渠逐漸形成了自己的繪畫語言。或許，這便是莊名渠山水畫的特色所在。

　　以山水畫而兼擅仕女，在嶺南畫壇上，似乎並不多見，莊名渠便是其中一個。

　　和傳統仕女畫不同的是，莊名渠將以近乎寫實的人物造型置於精心營造的畫境中。人物形象逼真，體態豐腴，有的人物造型完全取法於西洋畫，表現出一種質感與光線的對比，奪人眼目。即便是古裝仕女，所表現出的大多也是時髦女郎的氣質。他還長於在畫中為仕女寫真，賦色或嬌豔或淡雅，肌膚紅潤，栩栩如生。對女人體的刻畫與富有誘惑力的色彩，極大地增強了其仕女畫的觀賞性與娛目性。尤其對女性性徵的描繪，更加使觀者有了深入的感性認識。

　　清代畫家兼畫學理論家鄭績在其《夢幻居畫學簡明》中論及仕女畫時說：「寫美人不貴工致嬌豔，貴在於淡雅清秀，望之有幽嫻貞靜之態，其眉目、鬢髻、佩環、衣帶，必須筆筆有力，方可為傳，非徒悅得時人眼便佳也。若一味細幼姱麗，以織錦裝飾為工，亦不入賞。」莊名渠也許並未深諳此理，但在仕女畫的實踐中，似乎在自覺與不自覺中，融會貫通，已得其中三昧。如果說莊名渠的山水畫旨在宣示其古典情懷與現代文人融合的話，其仕女畫則分明是現代情感的真情流露，是在現代語境下的自然反應。莊名渠也兼擅花鳥，這一點，又使他回到了嶺南畫派的大家

庭中，如趙少昂、葉少秉、蘇臥農、葉綠野等人一樣，其畫色彩鮮豔，兼工帶寫。雖然這些花鳥畫並不像其山水畫和仕女畫一樣給他帶來藝術上的榮耀，也無法代表其藝術成就，但其畫風，更容易使人聯想到嶺南畫派的整體風格。

已過古稀之年的莊名渠仍然在藝術探索的道路上孜孜以求。

縱觀其不同時期、不同題材的畫作，很自然的，讓人對其藝術求索精神充滿了敬意。他的繪畫和成長模式，代表了廣東地區不少畫家的整體態勢：受過專業訓練，藝術技巧精湛，意在雅俗之間。正如莊名渠自己所說：「人生在世，免不了俗。先俗而後雅，才是真雅。不食人間煙火，自詡清高，恐怕是自欺欺人。」在其畫中，我們正看到了這種理念。他在「俗」與「雅」的交替互動中，在努力追求的畫境中，為我們呈現出一個五彩繽紛的藝術世界。這也正是莊名渠繪畫有別於他人的特出之處。

　　　　　　　　　　2014 年孟春時客京華之景山東街

# ▌南國春來早 ── 〈報春圖〉解讀

　　當北京正在喜迎瑞雪，感嘆 2011 年的第一場雪比任何時候都來得晚一些的時候，廣州早已是春暖花開、萬木爭榮。開年新春雅集的結晶 ── 畫家陳金章、王永、朱永成、廖華強筆下的〈報春圖〉便是廣州春天來臨的象徵。

　　木棉是南國春天的符號，正如清初「嶺南三家」之一的陳恭尹在《木棉花歌》中所言：「粵江二月三月天，千樹萬樹朱花開。」詩中所描繪的正是廣州木棉盛開、春意盎然的景象。〈報春圖〉中所描繪的火紅木棉正是這種景象的生動寫照。在蒼勁的木棉樹上怒放的花朵與飛瀉的流泉、四濺的浪花、蔥郁的樹木、靈秀的山峰、繚繞的霧靄以及若隱若現的飛鳥融為一體，昭示了南國春來早的意境。中國畫向來注重傳情達意，側重表達畫家的筆情墨趣，〈報春圖〉便準確地傳遞了畫家們喜迎春天來臨的資訊。北宋郭熙的《林泉高致》所謂「春山煙雲連綿人欣欣」，清初惲壽平《甌香館集》所謂「春山如笑」等經典畫論都在此畫中得到展現。而清代方士庶在《天慵庵筆記》中所言：「古人筆墨具此山蒼樹秀，水活石潤，於天地之外，別構一種靈寄」，則同樣能在此畫中找到註腳。

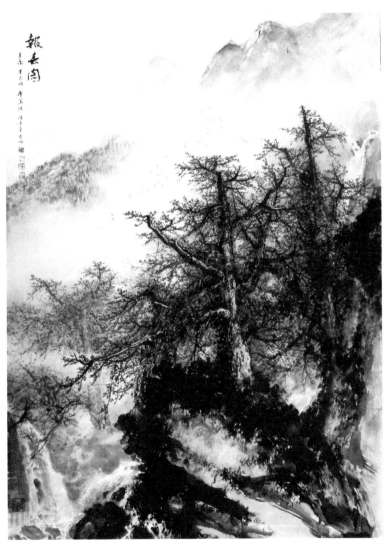

陳金章、王永、朱永成、廖華強 〈報春圖〉 紙本設色 122 公分 x200 公分

　　陳金章、王永、朱永成、廖華強都是嶺南地區以山水見長的專業畫家，陳金章更是嶺南畫派第二代傳人黎雄才的高足。〈報春圖〉不僅在繪畫題材、意境上折射出濃郁的嶺南特色，在畫風及技法上也表現出明顯的嶺南氣象。嶺南畫派那種表現空氣的質感、氣氛的渲染、光影的對比以及雅俗共賞的格調（甚至有些甜熟）等，都能在畫中找到相應的元素。因此，從另一個角度也可以看出這幅畫所具有的鮮明的地域風貌。

　　當然，對於很多觀者來說，在感受〈報春圖〉所散發的藝術感染力的同時，更可領略到畫外所蘊含的濃濃春意。也許這才是陳金章、王永、朱永成、廖華強等四人滿懷激情創作此畫的真正意圖。

<div align="right">2011 年正月初十於穗城之意居室</div>

# ▍純真與天趣 —— 讀蓮子繪畫有感

　　多年前，國外做過一次有趣的實驗，把一批小朋友的畫作和一些已經功成名就的畫家的作品一起隱去姓名、簽字，放在拍賣行裡讓人來競投。其拍賣結果讓人吃驚：不少小朋友的畫並未輸於名家的畫，甚至個別的畫價還遠遠高出名家的畫價。有記者採訪競投者，得到的答覆是：他們並未衝著繪畫的作者而去，而是完全看中繪畫本身。很多小朋友的畫表現了一種人類共同的天性，是一種純淨的、沒有經過文明塑造與洗滌的原生態藝術。當我看到蓮子的畫時，我又一次想起了這個耐人尋味的競拍。

　　看到蓮子的畫，我首先想到的是孩提時代的美好時光。每一個人，與生俱來，都有著天然的藝術基因，其差別只在多或少而已。有的人經過後天的學習、誘導，得到充分的發揮，便走上藝術之路；有的人未能得到施展，甚至連嘗試的機會都沒有，因而一直未能與藝術結緣。顯然，蓮子是幸運的，也是幸福的。她父親是畫家，母親又是一位知書達理的大家閨秀，從小在這樣的家庭環境中耳濡目染，自然也就有充分的機會展現其藝術才華了。

　　當大多數小朋友還在瘋玩之時，她已拿起筆來，在畫布上塗鴉，極大程度地將藝術的潛質釋放出來。她沒有師承，

沒有臨摹，沒有受過任何條條框框的約束，這正是其優勢的一面。在她的畫裡，我看到不一樣的藝術世界：五彩斑爛的樹木、奇形怪狀的人物、變形誇張的鳥雀、碩大無比的刺蝟、雜亂無章的游魚、鮮豔奪目的荷花、可愛頑皮的小鴨、匪夷所思的房子、時髦光鮮的女孩、騰空飛起的氣球、五顏六色的池塘、表情怪異的頭像、神奇幽怪的花園……孩子的世界，遠遠比大人的世界要豐富得多。她的眼中，看到的一切都是彩色的。她賦予物象各種顏色，不是忠實於物象本色，而是她所理解的孩童世界的原色。這些色彩，構成其繪畫的主旋律。相信將來這些畫會成為其關於童年時光的一段美好記憶。

　　我曾經對尚在幼年的女兒說過，只要你想畫畫，你就隨便畫，想到什麼就畫什麼，想怎麼畫就怎麼畫，哪怕只是在牆上胡亂塗鴉，都會是一件無與倫比的藝術佳作。如今，我看到蓮子的畫，我又想起自己曾經說過的這段話。的確，孩子的世界沒有大人的世界那麼紛繁複雜。他們沒有經歷人生的風雨，沒有世故，甚至沒有多餘的想法。在他們的世界，有的只是無邪與天真，有的只是五顏六色的童話世界，所以在這樣純淨的年齡，落筆必然就是一件件大人們無法企及的佳構。

　　看到蓮子的畫，會讓人想起很多，但最多的還是童年時代的美好記憶。我想，這要感謝蓮子的父母，是他們無私的

奉獻與辛勤的耕耘，給蓮子提供了這麼美好的成長空間，才讓我們有機會看到蓮子的成長足跡，看到蓮子多姿多彩的童年時光。

人生有很多段不同時光。不同的階段有著不一樣的精彩。蓮子在人生的初始階段，便開啟其多彩的篇章。她剛剛度過十歲的生日。當然，很快會有二十歲、三十歲……相信有著這段五彩的時光墊底，後來的時光也必將展現出別樣的輝煌。

祝願蓮子，祝福蓮子！

2015 年 12 月於京城景山寓所

（原載《童心無限》，羊城晚報出版社 2015 年版）

第一輯　史論畫評

第二輯
隨感雜論

# ▌當下語境中的傳統書畫展示

　　傳統書畫因其形式較為單一，在展覽時容易出現表現手法陳舊，甚至倉儲式陳列的弊端。在當下語境中，觀眾的審美趣味多元化，專業人士和非專業人士對傳統書畫及其陳列形式有不同的審美取向。在此情況下，用場景製作或介入新媒體等手段適當增設有關傳統書畫的文化背景、文獻資料、研究成果，可有助於觀摩與傳播。展覽是學術研究的延伸與呈現，而學術研究又促進展覽的策劃，提升其文化含量。前人成就，沾溉後人多矣，但怎樣使其最大限度地澤被觀者，是傳統書畫展示面臨的最大問題。當然，一個好的展覽，其選題及可供展出的藏品永遠是排在首位的。在此基礎上，以學術研究引領展出形式，這樣的展覽，才有靈魂，才能真正吸引受眾。

　　以筆者參與推廣的「東方畫藝——15 至 19 世紀中韓日繪畫展覽」為例，大致可看出這一規律。該展覽以文人畫、風俗畫和佛教繪畫三個方面反映出 15 至 19 世紀中韓日三國繪畫發展的大勢。每個國家提供的作品不多（大約二十餘件），但卻很有代表性。中國方面，有文徵明、唐寅、王翬、石濤、朱耷、鄭燮等文人的作品，也有〈耕織圖〉、〈潞河督運圖〉及觀音像、唐卡等風俗、佛教題材作品，據此可

略窺明清時期繪畫的多元化發展概貌。同時期的韓國、日本大多受中國繪畫影響，其作品或多或少留下中土痕跡。為配合展覽的宣傳與推廣，由主辦方策劃在中國國家博物館的金牌學術欄目「國博講堂」推出三國研究人員的學術講座。中方由我主講《明清繪畫中的文人風俗與宗教》，我以大量圖片解析當時的社會狀態，說明職業畫家和文人畫家共同參與了美術創作，並由此揭示「以畫證史」在學術研究中的輔證意義。韓國學者金雲林以《儒教的理想國家 —— 朝鮮王朝的繪畫藝術》為題，揭示了這一時期朝鮮王朝繪畫呈現的兩個特點。當時，在國家政治層面，繪畫被用於記錄國家禮儀，確立王朝正統；而從個人角度出發，繪畫則是提高家族名望，迎合儒生欣賞品味的產物。日本學者田澤裕賀則以《15至19世紀日本的文人畫、風俗畫和佛教畫》解讀這一時期日本政治的變化在社會和文化結構上的反映，並對美術產生的影響 —— 使繪畫的題材和形式也隨之發生轉變。三個聯合講座在現場引發觀眾熱捧，提問者不斷。隨之帶來的後續影響是顯而易見的，大眾對該展覽的關注度也大大提高，無論是學術界還是社會普通人士，都對展覽表現出濃厚的興趣。

有趣的是，在講座之外，新媒體的互動也接踵而至。在2016年12月5日（這天是星期一，閉館日），本次展覽在網路上首次實現現場直播。直播持續時間四十五分鐘，即時觀

看者達五萬餘人，直播時還設置了觀者提問、有獎問答、贈送禮品等環節，有九百六十二人參與了互動。直播結束後，截至 12 月 7 日，回看者有三萬多人。總共有八萬多人觀摩，在社會上產生了熱烈反響。當然，對於整個活動，觀眾也指出了不足：鏡頭對著人的時間多於對著展品時間；展品特寫部分的清晰度不夠；專家講解的語速太快，主持人臺詞過多等等。毫無疑問，這些建議和意見有利於組織者及時改進、提升。

　　現代媒體與資訊網路，使傳統書畫的展示由實際空間進入虛擬空間，使那些沒有機會觀摩展品的觀者也能近距離地觀看展品，或者觸發觀者到實地參觀的欲望。在傳播途徑多元化的當下，傳統書畫的展示為我們提出了新的課題，我們應該去適應新時代的發展，最大限度地提升展覽的社會效益。

<div style="text-align: right">（原載《美術報》2017 年 6 月 17 日）</div>

## ▎拍賣業的興起與博物館書畫徵集

　　1990 年代以來，中國書畫拍賣行業開始興起。近十年以來，出現蓬勃發展之勢。無論在北京、上海、杭州、廣州、香港、南京，還是在紐約、倫敦，以中國書畫為主打的藝術品拍賣出現方興未艾的局面。在北京、廣州、上海、杭州、香港等地，一些大的拍賣行在一年兩季（春季、冬季或夏季、秋季）的大型拍賣之外，還定期舉行四季小型拍賣以及不定期的小型拍賣。大量的書畫作品從尋常百姓家中流入拍賣場，一些早年流入國外的書畫亦開始回流，一批當代畫家的作品已由以前的私下交易分流到拍賣場中，使拍賣行的貨源源源不斷。另一方面，中國經濟的穩步增長，造就了一批新型的富豪，不少老百姓手中也出現了閒散資金，更有一部分人將書畫作為投資選擇。

　　書畫拍賣行業的興盛，使博物館（或美術館）的藏品徵集面臨著前所未有的契機。近幾年來，在一些經濟發達地區，地方政府加大了對國有博物館的資金投放力度。以上海、廣東為例，每年用於博物館文物徵集的費用基本不少於千萬元。因此，大量民間藏品湧入拍賣場，使博物館有機會挑選到稀缺的作品，不斷地充實館藏。筆者曾供職於廣東省博物館，參與徵集藏品多年，對此深有感觸，遂援筆志此，與業界同行分享心得。

## 一、拍賣業的興起拓寬了博物館藏品徵集管道

　　長期以來，博物館的藏品來源主要有兩個管道。一是社會熱心人士的捐贈。這個管道在相當一段時間是博物館藏品來源的主管道。以廣東省博物館為例，很多大藏家，如商承祚、孫煜峰、錢鏡塘、劉九庵、簡又文、何賢等都曾向該館捐贈書畫精品。但改革開放以來，市場經濟的活躍，文物市場的興盛，使很多藏家將作品投放到市場，捐贈給博物館的熱心人士越來越少，作為藏品來源的捐贈遂退居次要地位。二是國有文物商店有償提供藏品。1949 年以來，各地文物商店相繼成立，在相當長的一段時間裡，為博物館提供了大量的珍貴藏品。但同樣隨著市場經濟的發展，這種徵集管道所提供的藏品也逐漸減少。一方面文物商店的很多藏品流入到拍賣市場，另一方面，隨著時間的推移和大量民間藏品流入拍賣場，文物商店為博物館徵集藏品的機會遠不如改革開放以前多了。

　　兩種管道的削弱自然為博物館藏品徵集增加了難度。這就使得博物館要徵集到合適的藏品，必須將眼光轉向拍賣行。近十年來，各地拍賣行如雨後春筍般蓬勃發展起來，為民間藏品提供了公平的交流平臺。作為博物館來說，改變觀念，解放思想，已經是大勢所趨。博物館要想徵集到理想作

品，其主要管道就應該拓展到拍賣行。事實上，國外的很多博物館、美術館早已在拍賣行中參與競投，徵集到理想作品；國內的一些大型博物館，或經濟較為發達地區的博物館，如北京故宮博物院、上海博物館、廣東省博物館、順德博物館等都不斷地在拍賣中亮相，徵集作品。宋代張先的〈十詠圖卷〉、隋人書〈晉索靖出師頌〉等名跡都是近年故宮博物院在北京的拍賣行中競投所得；廣東省博物館近十年來購藏的書畫作品，有近六成以上來自於廣州、北京的拍賣行，如 2008 年在廣州藝術品拍賣行徵集了清代居廉的〈天官接福圖〉。很顯然，拍賣行成了博物館徵集作品的主要管道。

## 二、書畫鑑定的不確定因素使博物館在拍賣行徵集作品面臨挑戰

在拍賣行中徵集作品所面臨的最大問題，還是作品的鑑定問題。由於拍賣行的良莠不齊，或受拍賣行自身鑑定水準的制約，或因為其他因素的影響（如人為操作、人情因素等），偽作贗品也流入拍賣場，這就使博物館在拍賣場中徵集作品面臨著鑑定的挑戰。

很多博物館都有屬於本館的專家群，有一套自身的文物徵集與鑑定機制。以廣東省博物館為例，在購買作品時，一

般由本館鑑定專家提出初步建議和意見，然後根據作品特點在全國範圍內遴選兩至三名相關鑑定專家，這些外聘專家會同本館專家出具書面鑑定意見，並將意見提交給博物館徵集小組參考。如果三方（或多方）專家並無異議，一般就可決定購買；如果三方（或多方）專家中有一方提出異議，則為了慎重起見，博物館往往會放棄對該拍賣品的競投。到目前為止，這是保證博物館在拍賣行中買到貨真價實藏品的一種科學模式。

　　但任何規程都會有利弊兩面。書畫鑑定的某些不確定因素往往會使博物館失去一些徵集好作品的機會。作為博物館本身，有時候為了節省文物徵集成本或受拍賣行、博物館所在地的制約，會就近聘請當地的鑑定專家，或者博物館所在地的文物鑑定部門的人員。這種狀況的有利一面是很明顯的，但其弊端也是顯而易見的，那就是這些鑑定人員因為受地域影響或眼界的不開闊，本身具有一定的局限性。

　　以最近廣東省博物館擬徵集的一件明代張翬的〈蘭亭修禊圖〉為例，就很能說明這個問題。該件作品流傳有緒，曾經葉恭綽鑑藏，拖尾有葉氏題跋和鑑藏印鑑。畫的作者張翬為明代後期廣東南海人，擅長畫山水、人物，尤擅白描，畫風受李公麟影響較大，但作品傳世極少。2000 年，北京的中國嘉德拍賣會圖錄上首次出現該畫。當時正在北京度假的全

國文物鑑定委員會委員、著名書畫鑑定專家、廣東省博物館書畫鑑定顧問蘇庚春先生一看即大為驚嘆,極力主張該館徵集此畫。這對於向來側重徵集嶺南地區書畫的廣東省博物館來說,無疑是一次重要的機會。

當時,博物館領導當機立斷,決定遠赴北京參與競投。為了慎重起見,該館還邀請了在京的一些其他專家會同鑑定,均允為真跡,並許為張萱的精品佳構。當時的估價是人民幣三至四萬元,博物館的競投價是八萬元,但由於錯誤估計形勢,此件作品最終以二十二萬元花落他家,成為一大憾事。因緣巧合的是,時隔八年後,即 2008 年 5 月,這件作品出現在北京的保利拍賣場中,估價為人民幣二十三至二十五萬元。博物館的專家聞訊即力諫再次購藏此作,博物館領導再次當機立斷,決定以最大的努力購藏此畫。

為了履行相關程序,該館邀請了廣東有關文物鑑定職能部門的兩位職員赴京,同時聘請了以故宮博物院楊臣彬為代表的兩位在京專家。楊臣彬等兩位專家對此畫並無異議,鑑定意見與當初蘇庚春的意見一致。有意思的是,廣東文物鑑定部門的兩位元職員對作品提出了不同看法,認為畫中的人物線條僵硬,畫上有很多類似於黴斑的黑點,葉氏的鑑藏印鑑較差,題跋文字與畫心不能完全說明是為該件作品所題等。於是,他們做出了「暫緩徵集」和「慎重考慮」的「鑑

定意見」。博物館因此再次與此畫失之交臂。

　　有趣的是，就是這件被兩位文物鑑定職員宣判為「存疑」的作品，後來以一百二十三萬零兩千元的高價再次花落他家。當然，這只是一個極端的案例。本文在此無意對有關鑑定人員的「認真」提出非議。事實上，他們的出發點也是為了博物館能徵集到沒有爭議的作品。這裡需要特別指出的是，由於書畫鑑定行業的無序和某些不確定因素使書畫鑑定界出現一些誤區：作品的瑕疵成為判定其是否為真跡的天敵。其實，作為一個書畫家，其作品有優劣之分，在創作的時候會有很多偶然性，這些偶然性會使作品本身的價值受到很大的影響。不少富有經驗的鑑定專家如啟功、徐邦達、蘇庚春、劉九庵及上述提及的楊臣彬等，一般都不會受到這些偶然因素的影響。因為他們知道書畫鑑定的關鍵在於作品所展示出的主要依據 —— 即通常所說的時代風格和個人風格（筆性）等，然後據此對作品做出真偽的判斷。一些作品以外的因素，如鑑藏印鑑、題跋、黴點等，只能作為參考的輔助依據，不能作為證偽的根本依據；至於人物「線條僵硬」等看法，往往是見仁見智，完全是由鑑定者本身的眼界和審美取向所決定，帶有明顯的主觀因素，更不能作為證偽的依據。這些道理本來早已成為書畫鑑定界的共識，但有時候卻成為問題的焦點，從而引發一些不必要的爭拗，使博物館在

拍賣行徵集作品受到困擾。在短時期內，相信這種困擾尚無法得到根本解決。這是由於近年來一些權威的鑑定大家漸行漸遠，書畫鑑定界缺乏鑑定權威所致。

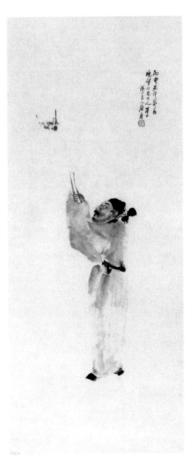

清 居廉 〈天官接福圖〉 紙本設色 121.5 公分 x47.5 公分 廣東省博物館藏

### 三、拍賣行應與博物館建立良性合作機制

　　無論書畫鑑定存在多少不確定因素，各地拍賣場為博物館提供了空前徵集藏品的機會是不爭的事實。博物館在拍賣行中逐漸由原來的觀望、徘徊轉為主動出擊，直至徵集到滿意的作品。

　　博物館書畫藏品的主要功能在於它的社會教化和美育功能。它主要透過展覽、出版、學術觀摩等形式發揮其功能。這就要求博物館的藏品需要側重其藝術性、學術性和觀賞性，和作品是否增值無關。這一點，正好與拍賣場中很多以保值、增值為目的的書畫收藏者迥然有別。在這樣的情況下，博物館更容易徵集到高水準的藝術作品。因為在市場運作中，升值潛力大的作品不一定都是藝術性和學術性兼具；而藝術性和學術性都較高者，也不一定在市場中處於耀眼地位，這就使得博物館有機會獲得合乎自己要求的徵集目標。

　　作為拍賣行來說，應該及時向有關博物館提供各種拍賣資訊，讓博物館從業人員能及時有效地獲取資訊，遴選其中需要的作品。對拍賣行而言，博物館是一個相對穩定的客戶，同時也是一個購買力較強的客戶，拍賣行應該主動聯絡他們，向他們定期提供各種拍賣資料。即便對於那些暫時沒有條件購買拍賣品的博物館，也不能輕易忽視。因為隨著經濟的發展，所有博物館都可能成為一個潛在的大客戶，成為

未來買方市場的主力軍。另一方面，拍賣行應在有關規章制度方面主動向博物館傾斜。因為受國有博物館財務制度的制約，博物館在徵集作品後憑藉購買發票才能報帳、付款，而拍賣行一般要求買方先支付一定數量的保證金領取號牌，拍賣成功後要先支付足額費用後才能取走拍賣品。在這種兩相矛盾的財務管理制度下，一些國內大型拍賣行對博物館競投採取了靈活的做法，比如讓博物館人員憑藉工作證和身分證領取號牌，在競投成功後，認定一個仲介方擔保，由博物館取走拍賣品和發票，博物館人員在規定的時間內向拍賣行支付相應費用。以廣東省博物館為例，該館近年來在北京的中國嘉德、杭州的西泠拍賣行、廣州的藝術品拍賣行等大型拍賣行都以這種簡便的方法成功參與競投，雙方合作愉快。此外，拍賣行方面，應該盡可能規範拍賣流程，避免黑箱作業和虛假成交，不然，可能在短時間內會獲得蠅頭小利，但從長遠看，它會失去以博物館為代表的一些大買家，吃虧的終究還是自己。

作為博物館方面，在條件許可的前提下，應該及時向有關拍賣行釋放一些資訊，表明徵集書畫的主要意向。這樣，拍賣行就會有的放矢地去搜集這類拍賣品，使博物館在拍賣場中徵集作品成為可能。在交接方面，也應該盡可能快速付款，使拍賣行的資金鏈能有效地得以運轉。

　　以上談及的三點只是筆者在拍賣場中徵集作品的切身體會。很顯然，無論拍賣行，還是博物館，大家都明白，二者之間這種良性合作機制是建立在雙方互利、互信的基礎上的，這是所有問題的關鍵。在新形勢下，相信這種新型的文物徵集方式會逐漸為博物館界所認同，並得到拍賣行的支持，成為國家保護文化遺產、搶救藝術瑰寶的重要途徑。

（原載《書畫藝術》2008 年第 4 期）

# ▎學術研究與美術館公共傳播

　　作為以收藏、研究、展示、教育為主要功能的美術館（或美術館性質的博物館）在公共傳播中所發揮的作用，在現代資訊社會中，已經越來越受到社會的關注。美術館中的公共傳播，以表現形式來分，一般有顯性與隱性兩種。人們常見的各類展覽、公共教育或美術館與社會的多種互動，便是顯性的公共傳播，這在傳統的美術館功能中，一直居於首要地位；以學術研究、網路宣傳等方式展現出的美術館功能，便是隱性的公共傳播。隱性的公共傳播在傳統理念中，並未得到足夠的重視。隨著現代資訊的日益發達和現代觀念的不斷刷新，美術館人已經將其提升到與顯性傳播同等的地位。

　　作為美術館功能的重要組成部分，長期以來，學術研究在公共傳播中所彰顯的價值與意義，似乎並不明顯。這主要展現在，公共傳播中所展現出的學術含量以及美術館的學術成就較低。在很多基層美術館，甚至談不上學術研究。美術館的職能大多流於展覽策劃與宣傳。從嚴格意義上講，這是將美術館定位成了美術展覽館。很多美術館都存在類似的狀況。

　　在傳統意義的美術館公共傳播中，展覽及宣傳教育永遠占據主導地位，學術研究往往是忽略不計的，即便是一些省

級美術館也存在著這類情況。現代辦館理念中,學術研究已與展覽、宣傳教育一樣,成為不可分割的重要一環。這主要展現在兩個方面:

## 一、學術研究提升顯性傳播的文化含量

美術館原來相對單一的公共傳播模式(如展覽或宣傳講解等)已經被多元化的現代資訊傳播手段所打破。學術研究作為公共傳播的幕後推手,已經越來越受到業界的關注。在海外或港澳臺的美術館中,尤其注重此點。

位於美國洛杉磯的蓋蒂中心(Getty Cente),便是一個典型的範例。該中心是一個具有美術館性質的藝術品展示聖地,在向海內外展示其所藏梵谷、安格爾等藝術大師作品的同時,還成立了藝術研究中心。這個研究中心的成員不僅有本館聘請的專業學者,還有不少是來自於世界各地的訪問學者。他們的學術研究,顯然已成為蓋蒂中心的重要組成部分,同時也是蓋蒂中心在公共傳播中不可或缺的一個元素。筆者曾於 2003 年訪問該中心,深為其專業的學術研究所折服。在參觀展覽時,就能認識到每一件展品的解讀、作品的擺設等所展現出的學術含量。無論是通史性質的美術品展覽,還是個案的陳列,都能讓人感覺到是在讀一本輕鬆愉快的美術史論著。所有這一切的背後,有著一個強大的學術團

隊做支撐，因而能帶給觀者不一般的文化體驗。反觀國內的很多美術館，一直以來僅限於形式設計的更新，不太注重其學術含量，這與蓋蒂中心相比，是有天壤之別的。如今，一說到蓋蒂中心，很少有觀者不知道其藝術研究中心的。這說明在現代公共傳播中，學術研究所發揮的作用，已經越來越不可低估。

香港的一些美術類博物館，也極為重視學術研究在公共傳播中的作用。以香港藝術館為例，每一次展覽，都會有相應的學術圖錄的出版。同時，為使觀者能更深入了解展覽的內容及其相關背景，除了在展品中陳列出輔助背景材料外，在展廳末尾，往往設立一個觀者互動區，及時展出本展覽的學術圖錄和相關的學術研究成果。觀者可以自由翻閱、拍攝或抄錄，加深對展覽的了解。澳門藝術博物館則力避自身藏品的劣勢，發揮其資源優勢（經費及人脈），每年從國內幾家博物館或相關機構（如故宮博物院、上海博物館、南京博物院、浙江省博物館、西泠印社等）商借各類主題的傳統書畫進行展覽。為配合展覽的舉行，該館在海內外邀請美術史研究專家、學者，每年彙聚濠江，舉辦美術史研究的盛會。這種一年一度的美術史例會，已然成為世界學術史上的大事，也成為澳門藝術館的一塊金字招牌。透過這樣的學術研究，使澳門藝術館及其所舉辦的展覽隨之揚名海內外。世界

各地的專家、學者往往不遠萬里，來到此地。學術研究在公共傳播中所展現的魅力，顯然已經超越了學術研究本身。

在中國內地的美術館中，也開始出現不少帶有學術研究性質的展覽，使人們在觀賞展覽的同時，深層次了解到展覽的背景、學術源流及其他相關的資訊。廣東美術館自建館以來，便側重展覽的學術含量，不僅在展覽圖錄中展現其研究性的學術水準，更在展廳中將諸如年表、活動大事記、學術研究文章等作為展品的一部分展示出來，在帶給觀者多角度、全方位視覺體驗的同時，也讓他們了解到該館以學術帶動展覽的辦館理念。

學術研究在顯性傳播中具有影響力的觀念，已經植根於海內外美術館人的頭腦中，甚至已根深蒂固。

## 二、學術研究本身擴大了美術館影響，客觀上成為公共傳播的重要組成部分

當然，學術研究在美術館中的作用，並不僅限於對展覽檔次的提升，還在於學術研究本身能帶來一系列良性循環，從而擴大美術館的影響。因而學術研究客觀上已成為公共傳播的一個重要組成部分。

美術館中的學術研究，一般可分為三種：一種是對每一個展覽或活動所展開的及時研究，為其提供學術支撐，這種

學術研究一般是短期行為，具有一定的時效性；一種則是針對美術館藏品所作的專題研究，這往往需要數年甚至數十年的積澱，既為展覽提供學術支援，也為美術館的學術地位奠定基礎；還有一種就是並不以美術館藏品或展品為主要研究對象，棲居於美術館的學者與在大學或其他研究機構的人員一樣展開獨立的學術研究。從本質上講，這與前者並無明顯不同，這些研究共同成為支撐美術館學術地位的重要基石。現在大多數的國內美術館，其學術研究基本上都屬於第一種類型。可喜的是，這種速食式的研究所表現出的弊端已經被越來越多的美術館人所認知。他們開始逐漸改變這種現狀，在時效性研究的同時，開始制訂一些中長遠的研究計畫，並在研究中培養人才。如廣東省博物館雖然是綜合性的地志性博物館，但其館藏的書畫抵得過一個相對獨立的美術館。他們在制定發展規劃時，便考慮其學術研究的深度與相對的穩定性。自 2000 年以來，便籌畫組織以「明清繪畫」為主題的學術展覽及研究。繼 2003 年成功地與香港中文大學文物館舉辦「明清花鳥畫展覽」並展開相關研究以後，又開始對明清人物畫展開研究，並於 2008 年舉辦了「明清人物畫」展，

目前則正在籌畫「明清山水畫」展，並計畫於 2012 年舉辦專題展覽和學術研討會。在展覽和研究中，力圖展現出博物館在該領域的學術權威地位。這種以中長期目標為研究和

展覽定位的規劃，逐步提升了廣東省博物館在美術史學界的地位。當然，在制定中長遠展覽及研究計畫的同時，該館還針對不同人員的學術興趣、研究領域，為其提供諸如科研經費等方面的支持，使學術研究由一個個體行為，演變為美術館（博物館）自身的辦館行為。

學術研究擴大美術館自身影響力的方式，並不僅限於配合各種展覽的研究，更在於長期的積澱與各種形式的研究成果的發表。一個美術館專業人員在學術界獲得嘉評，自然會連帶提升該館的聲響；美術館的學者在海內外發表論文或參加研討會，客觀上成為美術館公共傳播的另一種形式。這種傳播從某種意義上講，比顯性的公共傳播也許影響還要深遠。

在很多國外美術館評價體系中，衡量一個館是否有很大影響，除了可圈可點的藏品外，便要看該館是否在學術界有站得住腳的領軍人物，是否有相關成果。這一點，在國內的很多博物館中，已經約定俗成。以書畫為例，故宮博物院有徐邦達、劉九庵，遼寧省博物館有楊仁愷，上海博物館有謝稚柳，廣東省博物館有蘇庚春，浙江省博物館有黃湧泉⋯⋯因為有這些頂級專家的存在，使該館無可置疑地成為中國傳統書畫鑑藏與研究的大館。但國內很多美術館，由於辦館歷史較短，還沒有形成一定的學術傳統，其觀念還停留在「舉辦過多少個大型展覽」上。

　　很多美術館在學術界的地位，是由自己的「金牌標誌」
樹立起來的。如中國美術館每年出版的《中國美術年鑑》及
學術刊物《中國美術館》在美術館系統中有著良好聲譽；其
他如廣東美術館、關山月美術館、何香凝美術館、廣州藝術
博物院等都有相關年鑑，成為外界了解該館的另一個視窗。
這種隱性的公共傳播，顯然已經超越了展覽的時空限制，其
影響的力度和廣度，並不遜色於傳統意義上的顯性傳播。在
筆者曾經考察過的美國邁阿密美術館（MAM），日本京都國
立博物館、觀峰館，瑞典的東方博物館等，都十分重視學術
研究在公共傳播中的影響力。當展覽隨著展期的結束而逐漸
為人所淡忘的時候，學術研究則常駐於藝術史視野中，揮之
不去。

　　當然，學術研究只是美術館建設的一方面。學術研究本
身還會帶動美術館事業的良性循環，關於這一點，顯然已超
出本文所探討的範疇。

<div align="right">（原載《中國美術館》2011 年第 6 期）</div>

# ▎字畫投資與收藏感言

　　隨著經濟的高速發展與生活品質的不斷提高，投資領域在不斷拓展。在股票、房地產、期貨、金銀玉器等炙手可熱的投資項目之外，一些具有遠見卓識的投資者開始將眼光轉移到一向僅供文人墨客清玩的中國傳統書畫中來。這不管是對書畫收藏界還是經濟界來說都無疑是一個福音。首先，它進一步啟動了自 1980 年代以來活躍的藝術市場；同時，對於投資者來說，多了一個風險小、效益高的可以擴展投資項目的新天地。

　　在 1980 年代初期，一幅齊白石的四尺整紙〈墨蝦圖〉的市值大約是人民幣一千到五千元左右，到 80 年代末則達到一萬到五萬左右，翻了十倍。到了 90 年代中後期，更高達十萬到五十萬，比「原始股」漲了一百倍。古代書畫家的作品也同樣如此。比如大家熟悉的清代鄭板橋的〈墨竹圖〉，在 80 年代的市值僅幾萬人民幣，到九十年代已漲到數十萬到近百萬。其他名家如徐悲鴻、張大千、黃賓虹、林風眠、高劍父、高奇峰、李可染等也同樣存在這種升值潛力。於是，這種低風險、高回報的投資開始吸引越來越多的成功人士將視線轉移到字畫市場中來。

　　於是，筆者便經常接到一些朋友或素昧平生的企業界人

士致電或來函詢問有關字畫的投資與收藏事宜。筆者在曾經供職的廣東省博物館所舉辦的各類書畫展覽中，也經常遇到同樣渴望了解相關問題的熱心觀眾。在此，筆者不妨就字畫投資的必要條件、中短期目標、定位、現狀與前景以及收藏的注意事項等課題作一些探討，希冀為涉足字畫投資的人士提供一些參考。

　　字畫投資和很多投資專案最大的不同點是，它是一種文化含量極高的投資行為。它要求投資者首先具備一定的藝術欣賞能力，並具備一些中國傳統書畫的基礎知識，這就需要有一個長期的知識積累過程。當然，不一定人人都要達到字畫鑑定家或專業人士水準，但最低限度是必須了解歷代尤其是近現代的一些主要書畫家情況，身邊隨時準備一些可供查閱的工具書。現在，比較常用的工具書有俞劍華的《中國美術家人名辭典》、上海辭書出版社出版的《中國美術詞典》、上海古籍出版社出版的《中國書畫》等；鑑定方面的書有楊仁愷的《中國書畫鑑定學稿》、徐邦達的

　　《古書畫鑑定概論》以及蘇庚春著、朱萬章編《犁春居鑑稿》等。有的人喜好收藏歷代廣東籍書畫家作品，可以參考謝文勇的《廣東畫人錄》、陳永正的《嶺南書法史》、朱萬章的《嶺南金石書法論叢》等。筆者曾在香港的《大公報．藝林》版上開有一個專欄，專門介紹廣東歷代書畫，每

月一文，有條件的人士可找來一讀，或許有益於廣東書畫的投資與鑑藏。現在，隨著資訊的發達，這類書層出不窮，一些印刷精美的圖冊如雨後春筍般出版，大家可以找一些比較權威的畫冊存於書櫃，以備隨時核對查閱。古人云：「工欲善其事，必先利其器。」，也就是這個道理。

其次，字畫投資不像其他類投資一樣可以立竿見影，它需要有一個過程。這就要求投資者要有一定數量的閒散資金。因為有的書畫可以很快升值，有的書畫是要經歷幾年甚至十幾年的時間才能達到所期望的升值目標的，如果是將自己的生活必需資金用於字畫投資，註定要處於非常被動的地位，甚至功虧一簣。

此外，字畫投資者必須要有好的心態。字畫本來是一種修身養性、陶冶情操的藝術品，是一種在物質生活富足之餘的貴族消費品，不應該沾染上銅臭氣，因此要以平常心態待之。古人常在自己收藏的書畫上鈐上「某某過眼」、「曾經某某收藏」、「過眼雲煙」之類的印記，傳遞出一種非常健康、豁達的心態。人生在世，如同白駒過隙，因此，在對待字畫這種特殊商品時，也不必太斤斤計較於價位的升遷，而應更關注於字畫本身的藝術內涵。很多人說他們是在「玩」字畫，放在手上久了，將其拋出去（當然，一般都是高於最初購進時的市值），再換回更好的字畫，循環往復。這就是

一個普通投資者所應有的心態。當然，也有一些人純粹為收藏而收藏，只要是喜歡的，不論價位，一定據為己有，而且也從不轉賣，在適當的時候再無償捐贈給國家或慈善機構。這是另外一種境界了——這首先需要有一個強大的經濟後盾和一顆仁厚之心。筆者所認識的字畫投資者後來大多成為精神貴族。他們在字畫的投資與收藏中發現了很多淨化人心靈的東西，感覺似乎可以與藝術家們對話；也似乎只有這樣，才能最終升堂入室，深諳個中三昧。

2003 年 2 月於穗城之聚梧軒

# 古典與今典之間 ── 中華文明歷史題材美術創作工程漫談

「中華文明歷史題材美術創作工程」，是迄今為止規模最大、參與美術家最多、反映中華文明最為詳備的一次中國主題性美術創作活動。圍繞這一主題創作所生發的藝術與歷史、藝術語言與歷史真實、藝術個性與主題共性等多方面的矛盾與統一，已然成為美術界的熱門話題。對這些話題的探討，也就成為與主題創作意義同等重要的事。

此次「創作工程」所產生的美術作品，就藝術形式而論，既有中國畫，也有油畫，還有雕塑、版畫，但就數量而言，則是以中國畫和油畫為最。故本文所探討的範疇，則主要圈定在中國畫和油畫兩類。「創作工程」中的中國畫和油畫作品涵括的內容極為豐富。在這些畫作中，既有純粹的人物畫，如〈竹林七賢〉、〈陶淵明〉、〈岳飛〉、〈文天祥〉、〈成吉思汗〉、〈黃道婆〉等，也有宏大敘事式的政治或軍事事件等場景畫，如〈大澤聚義〉、〈黃巾起義〉、〈文成公主和親〉、〈於謙保衛北京城〉、〈張居正改革〉、〈永樂遷都北〉、〈鄭成功收復臺灣〉、〈萬曆援朝之戰〉等，更有主題相對較為抽象的旨在表現文韜武略、文治武功的歷史畫，如〈墨子與〈墨經〉〉、〈詩經〉、〈漢賦與樂府〉、〈曹氏父

子與建安文學〉、〈馬可‧波羅遊記〉、〈明代書畫藝術〉、
〈東巴文和東巴文化〉、〈宋詞風采〉、〈中華醫學〉、〈中
華武術〉，還有一些則是表現自然與人文景觀的山水畫、風
景畫，如〈黃河雄姿〉、〈長江攬勝〉、〈長城秋韻〉等。在
具體的某一件作品中，或許既有人物、山水，也有花鳥等，
如〈四大名著〉、〈宋詞風采〉等即是如此。題材的多樣性
固然因內容所決定，但畫家們獨具手眼的藝術技巧也是很令
人稱道的。

　　在「中華文明歷史題材美術創作工程」的創作過程中，
筆者接觸過不少畫家。他們在補課式地熟讀相關歷史資料以
後，在創作時，最感困惑的問題集中在兩點：一是怎樣處理
歷史真實與藝術真實的關係，二是畫家的藝術個性與歷史題
材如何協調。這兩大問題帶有普遍性，也是部分最終作品最
為專家組所詬病之處。

　　所謂的歷史真實，實際上包含兩層意思。一是實實在在
的歷史事實或人物，如〈忽必烈與元大都〉、〈司馬光與〈資
治通鑑〉〉、〈秦王掃六合〉、〈萬曆援朝之戰〉、〈鄭和下
西洋〉、〈隆慶開海〉等，都有有據可查的歷史事件。要描
繪其場景，對於畫家來說，只要熟悉歷史史實和當時的文化
環境，掌握好人物的造型與背景，從技術上講難度並不算
大。二是雖然史書中有記載，但並無準確的史實，或具體的

某一背景，需要虛構相關場景，這就是所謂的虛擬的繪畫，如〈火藥的發明應用〉、〈指南針和航海〉、〈文景之治〉、〈宋交子與紙幣發行〉、〈王陽明心學〉等。為使繪畫盡可能忠實於歷史，畫家們必須通曉創作主題的歷史背景，熟識不同時代的禮制、官制、政治、文化甚至民俗、服飾等，最大限度地回到當時的語境中。但畫家們遇到的根本問題是，如何處理好歷史與藝術創作的統一與協調，這不僅需要有足夠的歷史知識來支撐，更要有縱橫捭闔的藝術技巧來駕馭。僅僅是歷史的複製與再現顯然並不是真正意義上的藝術創作，往往容易束縛藝術家的手腳，還需要在歷史真實的基礎上，加以藝術演繹與深度加工，在不違背歷史常識的前提下，使歷史場景變成一幅兼具觀賞性、藝術性和文獻性的畫作，所以這就涉及藝術真實的問題。而另一個極端現象則是，以完全個性化的藝術創作替代歷史知識的再創造，則極容易陷入歷史虛無，藝術性有餘而歷史性不足。在現有的作品中，歷史真實的作品不鮮見，而藝術真實的作品也不少見。能夠完全做到二者融合和統一的作品，在歷史與藝術中遊刃有餘者，則是極為難得的。在這批歷史題材繪畫中，這樣的作品並不占少數，甚至可以說是極為可觀的。

在歷史題材繪畫創作中，如何處理藝術個性與歷史人物的關係，是所有畫家所面臨的最為棘手的問題。元、明時期

的畫家所創作的歷史題材作品，無疑都鮮明地表現出畫家的筆墨情趣，如元代張渥的〈九歌圖・褚奐書辭〉（美國克利夫蘭博物館藏）、明代李士達的〈竹林七賢圖卷〉（上海博物館藏）、仇英的〈漢光武帝涉水圖〉（加拿大渥太華國立博物館藏）等，無不如此。明代李士達和仇英的作品，不僅是對歷史人物及演繹故事的生動描繪，更是畫家個人風格淋漓盡致的展示，代表了這一時期人物畫的最高成就。在新的文化語境中，很多畫家為了突出作品的主題性，追求歷史的真實性和現場感，往往忽略了自己的筆墨，使畫面本身的製作性和裝飾性居於主導地位，掩蓋了畫家的個性，這是主題性創作中常見的弊端。當然，也有不少作品，畫家的筆情墨趣是顯而易見的，所傳遞的歷史資訊也比較明顯，如田黎明的〈桃花源記〉不僅描寫出陶淵明筆下令人嚮往的和諧盛世，更展現出其一以貫之的、朦朦朧朧的繪畫意境，這是其個人風格的完美呈現。其他如馮遠的〈屈原與〈離騷〉〉，劉大為的〈張騫出使西域〉，王明明、李小可等人的〈長城秋韻〉，袁武的〈大風歌〉，唐勇力的〈盛唐書畫藝術〉，楊曉陽的〈唐太宗納諫〉等，也展現出鮮明的筆墨語言和藝術技巧。正是因為有這些個性鮮明的歷史畫，使得「中華文明歷史題材美術創作工程」作品在敘事性和主題性功能之外，藝術特色也得到凸顯，成為學術界了解這個時代藝術水準的一個重

要參考體系。這些創作者，都是活躍於當今畫壇的生力軍和主力軍，他們代表了當下畫壇的最高水準，是主流畫壇的象徵。因此，從另一意義上講，「中華文明歷史題材美術創作工程」又是當代畫壇的縮影，是當代畫壇綜合實力的全面展示，是當下留給未來的最珍貴禮物，是未來研究 21 世紀畫壇動向與繪畫成就的重要資料。

　　「中華文明歷史題材美術創作工程」所選取的都是中國歷史上經典的故事或代表中華文明的重要元素，雖然都是相對獨立的個案，可是貫穿起來，卻是一部完整的中華文明史。南朝畫家謝赫在《古畫品錄》中提出的「明勸誡，著升沉，千載寂寥，披圖可鑑」，在這些畫中不僅得到完整呈現，更將「成教化，助人倫」等傳統繪畫的社會功能提升到新的高度。這些歷史題材繪畫，是我們五千年文明史的畫圖，激發著我們的文化自信。所以，從這個意義上講，「中華文明歷史題材美術創作工程」，其實就是一部繪圖本中國通史，是由當下畫家透過美術作品解讀的中國歷史。與普通歷史教科書不同的是，這部「美術的中華文明史」，融合了當今美術家的思想、情感、藝術個性與他們對傳統文化的深層理解。當然，這部「文明史」或許可以成為未來透過美術作品洞悉今日文化生態的一個重要窗口。

## 古典與今典之間—中華文明歷史題材美術創作工程漫談

　　在「中華文明歷史題材美術創作工程」中，尚有同題兩畫的現象，比如〈茶馬古道〉就分別有史國良所繪中國畫和於小冬所繪油畫。兩畫都是截取茶馬古道上人、馬艱難前行的一個場景，但人物造型與環境渲染有所不同，反映出不同畫家對同一主題的不同理解與釋讀。這樣的現象，在明清以來的歷史繪畫創作中極為常見，如五代的黃筌，宋代的馬遠，元代的盛懋、王蒙及明代的謝時臣，清代的蕭晨等都畫過〈葛稚川移居圖〉，明代盛茂燁和清代華嵒、蘇六朋等人都畫過〈春夜宴桃李園圖〉，明代唐寅和清代蔣蓮都畫過〈韓熙載夜宴圖〉。至於像「東坡笠屐」、「昭君出塞」、「文姬歸漢」、「東山報捷」等大家耳熟能詳的歷史故事，被元明清以來的多位畫家所描繪，但其構圖與意境都各有千秋，說明畫家們對同一題材有著不同的藝術視角。當然，「中華文明歷史題材美術創作工程」的瑕疵也是難以迴避的。比如，一些作品存在著人物造型臉譜化、畫中主角與襯景不和諧、對前人相關作品盲目模仿、英雄人物和背景程式化傾向等問題；一些作品服飾和相關襯景錯位，對歷史過度解構；一些作品技術有餘而文化內涵不足，側重製作、裝飾而消減了作品的藝術性和學術性，顯得匠氣和俗氣；個別作品甚至出現時空錯位等問題。這些弊病揭示了當下畫壇所面臨的困境，是主流畫壇不可繞過的短板，也是未來畫壇努力的方向。

　　在以往的歷史題材繪畫中，多數作品已然成為中國美術史上的經典之作，如元代何澄的〈陶潛歸莊圖卷〉（吉林省博物院藏），明代無名氏的〈平番得勝圖卷〉（中國國家博物館藏）、吳偉的〈洗兵圖卷〉（廣東省博物館藏）、尤求的〈昭君出塞圖卷〉（上海博物館藏）等。無論從美術史意義，還是從政治、歷史以及文化背景等角度來講，這些作品已經成為一個時代的象徵，同時也是以圖證史的珍貴圖像，是研究繪畫與歷史的基本素材。與這些古代經典不同的是，「中華文明歷史題材美術創作工程」所產出的作品是我們這個時代不同畫家集中創作的反映不同時代歷史事件的藝術品。他們的共性是藝術技巧是當下的，繪畫語言也是這個時代的，反映的理念與藝術訴求也是這個時代的折射，其主題性中所蘊含的人文、歷史、政治和文化都是我們這個時代的側影。毫無疑問，他們帶著深刻的烙印，記錄著我們這個時代對中華五千年文明歷史的繪圖解讀。這些作品，隨著歷史長河的沖刷，在大浪淘沙之後，有的可能銷聲匿跡，如彗星般一閃而過，但更多的作品可能會沉澱下來，經過時間的檢驗，成為可以延續、傳承的圖繪範本。若干年後，當後人再來審視這些洋溢著畫家們藝術激情與生命意志的藝術作品，並從中獲得審美體驗時，自然也能獲得這個時代的相關資訊和文化符號，從而，這些經過精心策劃繪製的「中華文明歷史題材

美術創作工程」的作品也就成為當下的經典了。

（原載《美術》2017 年第 10 期）

## ▋寫實與寫意之間 —— 許鴻飛雕塑印象

　　每每路過現代化的廣州珠江新城區，總會被一組肥碩的女人與孩童雕塑所吸引。新興的廣州珠江新城，是現代「水泥森林」最為密集的城區，也是現代設計理念與各種實驗性建築交相輝映的地區。質樸而醇厚的胖女人系列雕塑放置其中，不僅沒有被極具現代感的建築群所湮沒，反而成為萬綠叢中的一點紅，耀眼而奪目。這便是許鴻飛的雕塑給我的最初印象。

　　在許多公共空間，遊人如織的公園、熱鬧的馬路邊、體育場館、靜謐的鄉間，都可見到許鴻飛的雕塑。從材料上看，既有厚實的銅，也有玲瓏的翡翠、剔透的漢白玉。許鴻飛的胖女人系列，所塑造的對象，大多為平民化的女人，有農婦，也有運動員，更多的則是雖然無法分辨出是何種職業、何種身分，但一眼便可知是我們在生活中司空見慣的人物。她們有兩個共同點，一是「胖」，二是「普通」（平民）。

　　「胖」在現代審美時尚中，不被認為是美的象徵，但「胖」所傳遞的資訊與內涵卻是異常豐富。許鴻飛塑造的胖女人系列，是富足、健康、動感、平靜、恬淡、厚重、敦實、親近的象徵，是一種生活情趣與藝術審美相融合的產物。作為胖女人的陪襯，許鴻飛所塑造的對象尚有肥碩的頑

童、苗條的女孩、英俊的男士以及頑皮的小豬、可愛的小蟲等。在他們和它們的襯托下，胖女人充滿了陽光氣息，生活情調十足，體態更加豐滿，使人油然而生一種親切感。

有趣的是，許鴻飛的胖女人還分有多種系列，有表現舉重、拔河、打球、騎車、行走等運動系列的，也有表現趕豬、捉魚等生活系列的，但更多的則是表現吹號、嬉戲、親昵、擁抱、睡覺、吹笛、梳妝、偃仰、跳舞、閱讀、醉酒、親子、逗蟲、彈琴、摳腳、撓癢、小憩、夏眠、耳語等休閒系列的。將生活的情趣與藝術的昇華相結合，是許鴻飛雕塑的重要特質之一。正如許鴻飛本人所說，「胖不只是身體的重量，更有來自生活的樸素之美和自信之美」。所謂的「胖」，既是一種生活的表像，更是一種內心雍容、厚重、樸實的寫照。這種實實在在的「胖」，與那種近似於病態的瘦弱、可謂涇渭分明。

在一個貧窮落後而精神匱乏的時代或地區，「胖」的蹤影是很難見到的；相反，在一個富足而精神生活極為豐富的時代（如唐朝）或地區，「胖」便隨處可見。所以說，許鴻飛表面上是塑造一種平民的生存狀態，實質上是在書寫一部史詩。他是在為平民樹碑立傳，更是在為這個特定的時代留下深刻的印記。既是史詩般的傾訴，也是心靈空間的呈現；既是普羅大眾的寫實，也是藝術理念的寫意。因而，在

「胖」與「瘦」、「實」與「虛」、「歷史」與「現實」、「物象」與「精神」之間，許鴻飛找到了一個契合點，為我們展現出一個豐盈而洗盡鉛華的藝術世界。

2013 年 3 月於廣州舊城之意居室

（原載《許鴻飛雕塑研究》，香港書藝出版社 2014 年版）

## ▎陳學博雕塑之美

　　陳學博是一個富有個性和感召力的藝術家。這在他的為人與雕塑中均可看出來。初識學博兄，就會被他的陽光和極富傳染力的笑聲所打動。他對每一件事、每一個人都充滿著激情，連帶讓你也會對世間萬物產生濃厚的興趣；他的雕塑作品，也具有如此強的感染力。其作品或關注現實，或憧憬未來，或再現歷史，在簡練的造型中蘊含深厚的情感，在沉穩的構思中盡顯疏放曠達。

　　陳學博師承李炳榮、曹崇恩、林毓豪等享譽當今藝壇的雕塑家，從他們的作品和教旨中獲益良多。他能在現實關懷中找尋靈感，如〈寶貝，我愛你〉便是以汶川地震為背景，反映人性的至善至美，這是其關注民生所獲取的創作源泉；他還能在色彩和線條的律動中找到平衡，如〈和諧〉便是以藍色、黃色和綠色交相輝映，以抽象的造型傳遞健康和諧的氛圍。他透過這種戶外雕塑帶給觀者以美的享受，同時亦在潛移默化中提升大眾的審美品味。這既在美的塑造中昇華了自己，也感染了受眾。與普通書畫只是短暫地供小眾寓目與賞析不同的是，戶外雕塑是公共視域中的長久呈現，所以更需要在意境與美感上打動讀者，讓讀者在審美中升堂入室。陳學博的雕塑正是如此。但凡他所創作的雕塑，都能帶給觀

者或者愉悅，或者教化，或者念想，在抽象與具象之間，啟迪以新意。

陳學博創作了大量的城市雕塑，客觀上豐富了城市的視覺內涵，也加強了城市形象的塑造，提升了城市的品質。他的這些雕塑，不僅再現了歷史，記錄了當下，更充溢著對未來的展望。他的雕塑，已經成為一個城市的文化象徵，成為一個區域的視覺符號，相信也將成為一個城市的文化記憶。他的雕塑，有極為寫實者，如對歷史人物的刻畫；也有極為寫意者，如對某種意念的傳遞與表達等。這些雕塑，是其長期以來藝術探索的結晶，更是其凝聚生命激情與人生意志的載體。尤為難得的是，這些雕塑，已經不再是個人情感的宣洩與釋放，而是對當下審美趣好的解構與剖析，是一個時代審美元素的提煉，也是一個時代精神特質的折射。

陳學博年富力強，正處於蓬勃向上的壯年時期。完全有理由相信，他在雕塑藝術的道路上，將會走得更遠，也會走得更高。這是其藝術發展的必然趨勢，也是我對他的美好期許。

2016 年 11 月 8 日於京城東垣之梧軒

## ▌博物館離我們有多遠？

　　中國的博物館正面臨著前所未有的興盛時期，即使再粗心的讀者，一打開報刊，總能發現幾條和博物館相關的新聞。上至國家級、省級博物館的改建、新建，下迄市、縣、區、鎮博物館的擴展，為看似如火如荼的博物館事業錦上添花。一些經濟不甚發達的地區也在躍躍欲試，將對當地博物館的撥款納入本省（或本地區）的重要規劃中；而民間團體和個人對於博物館的認同感也在不斷加強，到博物館做義工、捐資辦展覽、捐贈家藏珍品等新聞報導不絕於耳。所有這些官方和非官方的行為讓人不能不感喟博物館業的春天已經來臨。

　　但在熱鬧的背後，不能不說的一個現實是：除了極個別的主題（或遺址）博物館（如故宮博物院、承德避暑山莊）和大型博物館（如中國國家博物館）外，大多博物館的現狀是「門可羅雀」——國民每年參觀或自覺接受博物館教育的比例不及國外發達地區的百分之一。作為人類有形文化遺產薈萃之地的博物館，代表了一個地區的文化底蘊。而越來越多的人已經認同了這樣一種觀念：一個國家、一個地區的強盛，不徒以軍事、經濟較高低，而取決於文化的競爭。文化背景決定了它的強弱。所以當去年我在美國洛杉磯歷史自然博物館中看到保存完好的西部牛仔使用過的第一輛馬車、

第一盞油燈和第一臺手持電話時，異常驚詫。我驚詫於美國人強大的經濟實力下的收藏歷史的意識，更驚詫於永遠熙熙攘攘的博物館的參觀人流。

在廣州，博物館不可謂不多。既有反映嶺南地區歷史的綜合性博物館如廣東省博物館，也有主題和遺址博物館如廣州藝術博物院、廣東民間工藝博物館以及南越王博物館等，它們收藏著這個城市、這個地區的過去，記載著先民們曾經走過的風風雨雨。但當人們對物質的追求超越了對精神的追求時，博物館只能作為象牙塔矗立在人們的生活圈外。

在 1960 至 1970 年代，最流行的一句名言是：「忘記過去就意味著背叛。」在文明程度越來越高的今天，我們重拾斯言，咀嚼、體味。當我們不再為了眼前利益輕易地摧毀幾代甚至幾十代人煞費苦心保存下來的文化遺產，不再徘徊於博物館外感慨門前冷落車馬稀時，當博物館不再是專業人士獨享的精神家園，學生和家長們不再是為應付老師作業而被迫參觀時，我想，博物館才真的離我們越來越近了！

<div style="text-align: right">

2004 年 7 月 13 日於廣東省博物館

（原載《南方都市報》2004 年 7 月 15 日）

</div>

## ▎心香一瓣祭軍魂

　　大凡熟悉嶺南文化史的人都知道嶺南畫派第二代傳人方人定的名字，但他的親家余子武的名字就沒有多少人知道了。其實，余子武也是名人，方人定是文人，余子武則是武將。

　　余子武是廣東臺山人，號文波，曾先後肄業於北京大學法學院和東京政法大學。後入日本陸軍士官學校。1929 年，學有所成的余子武畢業回國。彼時軍閥混戰，余子武深感肩負的重任，遂走出書齋，毅然投筆從戎，決心將所學用於拯救蒼生於水火中。作為一名軍人，余子武是幸運的，他曾參加淞滬會戰、南京保衛戰，因英勇善戰，有勇有謀，不斷得到提升，在 1943 年被晉升為國民黨陸軍 62 軍 151 師少將副師長，並赴印度參加美國陸軍部舉辦的高級將領訓練。

　　1944 年，余子武從印度集訓回國後，即參與國民黨阻擊日軍西進的豫湘桂會戰。在衡陽一戰中，國民黨軍隊被日軍偷襲，雙方短兵相接，場面極為慘烈。余子武將軍雖手腕中彈，但依然舉手發令。不久日軍衝上前，與余子武肉搏，余的後背及腹部連遭重創，終於不支，為國捐軀。由於寡不敵眾，援軍未能及時趕到，陣地最終被日軍占領。這次戰鬥，雙方均損失慘重，日軍為奪取衡陽也付出了損兵折將的代價。由於余子武所在部隊的英勇作戰，阻延了日軍瘋狂西進

的步伐。

　　數日後，國民黨軍隊祕密派遣數勇士潛入日軍陣地，奪得余子武將軍忠骸。國民政府為褒獎其英勇精神，予他國葬禮遇。其忠骸經由桂林運返粵北，時任國民黨陸軍副總參謀長白崇禧、廣西省政府主席黃旭初等率眾公祭於車站。沿途所經各地，國人自發路祭者絡繹不絕。靈柩抵達韶關時，時任第七戰區司令的余漢謀親為治喪，並為其撰寫墓表，厚葬於曲江縣馬壩南郊白芒山麓，極盡哀榮。當時的《中山日報》、《中央日報》均以大篇幅給予詳細報導，對余子武將軍的事蹟給予很高評價，均許為民族英雄。美國的華文報紙《少年中國晨報》在 1946 年，還以連載的形式刊出由余經武撰寫的《余故師長子武將軍事略》，將他的英勇事蹟介紹到了大洋彼岸，並獲得了熱烈反響。余子武殉國後，留下髮妻、老母及六個孤兒。後來在余漢謀將軍的幫助下，他們赴美國定居。中華人民共和國成立以後，為報效祖國，他們紛紛回歸，投入到祖國建設的洪流中。余將軍的女兒余芳華後來供職於廣州，嫁給了嶺南畫派第二代傳人方人定的兒子，成就了一段傳奇姻緣。

　　長期以來，國人對衡陽會戰及余子武關注得並不多，當時為紀念在衡陽會戰中殉國的將士們建立的忠烈祠也被鏟平。改革開放以後，思想開始解放，有關方面開始著手整理

這段可歌可泣的壯烈歷史。1992年，中華人民共和國民政部還特地頒發證書，追認余子武為革命烈士。時為廣州市文史研究館館員的凌子謙獲悉後，欣然賦七言絕句一首：「一自從戎許國身，八年苦戰抗倭軍。九州已見中興日，共表先生為國魂。」，表達了對這位愛國將軍的追思。2006年6月，韶關市武江區政府還專門在余子武將軍墓園的入山路口設置了花崗岩標示牌。2007年3月，當地政府還特地修築了一條由廣韶公路入口處通往余子武墓地的水泥路，讓那些緬懷英烈的人們更容易去參觀、憑弔。這些說明，時隔半個多世紀，這位為保衛我們家園不受外敵侵擾的英雄並沒有在人們的記憶中淡去，反而越來越清晰地屹立在人們的心中。

　　筆者近日從方人定女兒方微塵手中獲得余子武將軍照片數幀。這些照片均由寓居美國的余芳華珍藏，反映的是余子武生活、軍旅的狀況及其死後國人為其路祭的一些情況，具有珍貴的史料價值。尤為難得的是，這批照片均從未公開發表過。筆者拜觀照片，百感交集。既景仰余將軍忠誠報國之心，更有望於後人不忘這段壯烈的歷史，遂提筆紹介，以饗讀者。從學術角度講，這些來自於第一手資料的照片對於研究抗戰歷史將是很有意義的。

　　　　　　　　　（原載《廣州日報》2007年11月3日）

# 第二輯　隨感雜論

# 後記

　　與近年梓行的《畫林新語》、《畫裡晴川》、《梧軒藝談錄》和《畫前月下》相同的是，本書依然是談畫和論畫的隨筆小文。不同的是，本書探究的畫人或藝術大多集中在當下，而前述四書是以明清以降為主線的。

　　當下藝術的生態是多元化的。書中的各位畫家，多是活躍於 20 世紀以來的賢才俊彥。他們的藝術取向與繪畫風格互有異同。他們在藝術上的探索與筆墨語言乃是當今畫壇的一個側影。也許在現在看來，他們的藝術還未完全形成獨特的面貌，有的甚至還顯得稚嫩，但無可置疑的是，他們的種種探知與行跡都是這個時代留給未來的最好印記。若假以時日，他們中或可出現徐渭、傅山、吳昌碩、齊白石、張大千。他們中的不少人與我有著交往，我對他們的藝術執著與艱難摸索無不了然於心。每每見到他們的身影，見其充溢著生命意志的藝術作品時，我就無法抑制為文的衝動。於是，集腋成裘，便有了這本小書。書名《畫餘味象》就是繪畫之餘的隨感，此處的「畫」，既指書中所涉畫家及其作品，也可理解為我偶爾作畫。

　　畫家與作品是繪畫史的主角，而由此開始的一系列活動──書畫鑑藏、藝術贊助、美術展覽等，無不與畫家及其

# 後記

作品休戚相關。因此，在畫家與其作品之外，探究展覽、拍賣、傳播、投資等多方面話題，也是本書的另一特色。本書名中的「畫餘」實則也包含此意。

一如既往的是，我喜歡用輕鬆的筆調寫出真實的想法，這也是我近年來在學術研究之餘樂此不疲的原因。本書的大多數文章，都是在這樣的心境中完成的。

本書從選題、策劃到編輯出版，都和主事者馬峻的努力分不開。雖至今尚未謀面，但卻一如暌違多時的舊友，令人心嚮往之。

朱萬章

2018 年 4 月於京華之景山小築

電子書購買

國家圖書館出版品預行編目資料

畫餘味象：書寫活躍於中國的藝壇名家，訴說藝術家充溢生命意志的作品 / 朱萬章著 . —第一版 . — 臺北市：崧燁文化事業有限公司，2023.05
面；　公分
POD 版
ISBN 978-626-357-380-2( 平裝 )
1.CST: 繪畫 2.CST: 畫論 3.CST: 文集 4.CST: 中國
940.7　　112006599

# 畫餘味象：書寫活躍於中國的藝壇名家，訴說藝術家充溢生命意志的作品

臉書

作　　　者：朱萬章
編　　　輯：林緻筠
發 行 人：黃振庭
出 版 者：崧燁文化事業有限公司
發 行 者：崧燁文化事業有限公司
E - m a i l：sonbookservice@gmail.com
粉 絲 頁：https://www.facebook.com/sonbookss/
網　　　址：https://sonbook.net/
地　　　址：台北市中正區重慶南路一段六十一號八樓 815 室
Rm. 815, 8F., No.61, Sec. 1, Chongqing S. Rd., Zhongzheng Dist., Taipei City 100, Taiwan
電　　　話：(02) 2370-3310　　　傳　　　真：(02) 2388-1990
印　　　刷：京峯彩色印刷有限公司（京峰數位）
律師顧問：廣華律師事務所 張珮琦律師

定　　　價：580 元
發行日期：2023 年 05 月第一版
◎本書以 POD 印製